簡單的音樂創作書⑮

圖解 音效入門

影視、動畫、遊戲場景聲音特效製作法

川哲弘 著

佩怡 譯

前言

我們平常可能沒有特別意識到，但「音效」在電影、動畫、遊戲等作品中，其實一直都理所當然地發出著各種聲音。

大家知道嗎？這些「音效」其實可以用有趣的創意做出來喔。

例如，「**火焰的聲音**」可以用「**便利商店的塑膠袋**」和「**人的呼吸**」製作出來；「**人倒在地上的聲音**」則是用「**裝進大量重物的袋子**」擊打地面所做出來的。

藉由創意，音效也可以跟音樂及影像一樣，透過我們的雙手親手製作出來。

不過，無論「手作」的過程如何，在觀賞電影或動畫時，通常都會覺得聽到的聲音是畫面本來就有的聲音，完全不會發現那其實是「人造音效」。

「雖然是後製加上去的聲音，但讓人聽起來以為那就是畫面發出來的聲音。」這就是音效的厲害之處。

「不會被注意到的音效聲，才是真正的音效。」

那麼，要怎麼樣才能做出這種不起眼（笑）的音效呢？

藉由本書，想跟大家介紹我所發現、實踐的音效製作方法，也會介紹到工作使用的器材，希望能夠分享許多有關音效製作的資訊。

此外，在撰寫本書時，希望能使用較為大眾化的語言，盡量避免困難的專業用語，或是難以理解的用詞。

希望本書對於想要開始製作音效的朋友們，能夠有所幫助。

OGAWA SOUND負責人　小川哲弘

圖解音效入門

CONTENTS

STEP3　動手做音效！～收音篇～

下載範本

本書示範的聲音檔案，可從工學社的網頁下載：

http://www.kohgakusha.co.jp/support/soundeffect/index.html

下載的壓縮檔案名稱為 sample_all_sound.zip，請以下列密碼解鎖。密碼都是半形文字，請注意大小寫。

TehBA7qRr

※ 使用 Mac 需要另外安裝可以解鎖 ZIP 檔案的軟體。

*

本書的♪收錄在資料夾「sample_all_sound」中。閱讀本書時，請一面收聽範本的聲音檔案，一面確認書中的示範說明。

另外，關於本書所使用的軟體「FL Studio」，操作方法可參考《開始使用 FL STUDIO：DTM 入門》（FL STUDIO ではじめる DTM 入門，FloatGarden 著，工學社）等書籍。

STEP1

準備篇

STEP 1 會介紹在製作音效前，必須事先預備好的相關器材及聲
音編輯軟體。

即使是用麥克風收音的方式來製作音效，最終也必須使用電腦
來編輯收錄到的聲音檔案。所以，電腦是製作音效不可或缺的
必備工具。

那就開始製作音效前的準備工作吧！

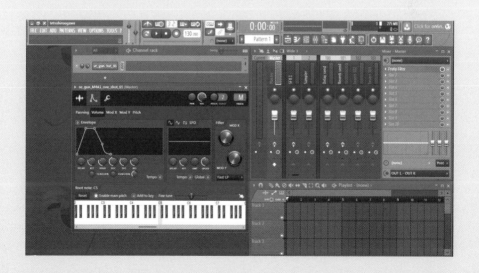

1 準備「聲音編輯軟體」

聲音編輯軟體大致可以分為兩大類。

其中一類，是叫做「DAW」（Digital Audio Workstation，數位音訊工作站）的「**音樂製作軟體**」。

從市售軟體到免費使用的資源，有琳琅滿目的DAW可供大家選擇。

利用 DAW 的合成器（synthesizer），可以從零開始製造聲音，製作音效便利又有效率。

此外，想要重疊或並列音效素材時，DAW 也是一個好工具。

<div align="center">＊</div>

另一類聲音編輯軟體，稱做「**波形編輯軟體**」。

「波形編輯軟體」並不處理從零開始的聲音製造，而是用來讀取已經完成的聲音檔案，進行「消除噪音」、「音量標準化」、「等化器」、「音量平衡」等細部調整。

■適合製作音效的 DAW

●用盡全力製作出一個聲音——「FL Studio」

在各式各樣的 DAW 之中，哪個軟體比較適合用來製作音效呢？

我個人推薦 Image-Line 公司發行的「FL Studio」。

Image-Line 公司的「FL Studio」

　　「FL Studio」當然可以用於音樂製作，不過相較於其他 DAW，它的概念稍微不一樣。「FL Studio」製作音樂的方式像是堆積木一樣，是藉由堆疊組合各個「聲音小區塊」來完成樂曲。

　　基於以上特點，用「FL Studio」來製作「同樣樂句不斷重複」的音樂類型，例如「電音」或「歐洲舞曲」等，可以呈現出很好的效果。

<p align="center">＊</p>

　　那麼，為什麼我說「FL Studio」適合用來製作音效呢？因為這個軟體，特別**著重於「用盡全力製造出一個聲音」**。

　　「同樣樂句不斷重複」的音樂類型，通常會有專注做出「一個聲音」的傾向。因此可能只為了做出一個「大鼓聲」，就花上大把時間處理的狀況。

　　由於音效的素材基本上都只有單音，所以非常適合用於編輯音效。

<p align="center">＊</p>

　　使用「FL Studio」讀取聲音檔案，則會自動顯示專屬的「**取樣機（sampler）**」，可以對聲音進行以下調整：

- 變化音高及聲音長度的時間伸縮（time stretching）
- 反轉（reverse）
- 音量標準化
- 音量淡入／音量淡出（fade in／fade out）
- ADSR 波封（ADSR envelope）
- 用低頻振盪器（LFO）搖晃音量及音高
- 濾波
- 琶音（arpeggio）奏法
- 延遲（delay）

　　藉由聲音的「取樣機」，即能對聲音的眾多細節進行調整。

　　「想要改變音效的起音（attack）」、「想要改變音效的音高、多做出幾個不同版本的音效」、「想要用低頻震盪器加上一些特殊效果」等，在音效的細部調整方面是一個非常好用的工具。

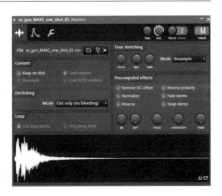

讀取聲音檔案後出現的畫面

●附加音源使用方便

　　其次，想要使用「FL Studio」的附加
音源時，操作也非常簡單。

　　舉例來說，想要用合成器製作音效
時，我們常常會用到的「3x Osc」，只要
在「Channel rack」下方按「＋」按鈕，選
擇「3x Osc」，「3x Osc」的操作介面就
會跳出來。

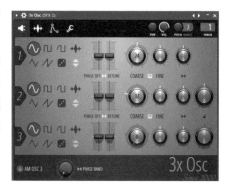

<div align="right">簡單的合成器「3x Osc」</div>

　　「3x Osc」是由三個「振盪器（oscillator）」所組合而成的合成器。

　　振盪器產生的波形，可以按左側的波
形圖示選擇；用「COARSE」和「FINE」
旋鈕，可以調整這個振盪器所發出的聲音
音高；最右邊的旋鈕可以控制振盪器的音
量。

　　點擊「3x Osc」介面的其他分頁，可
以看到「波封設定」。

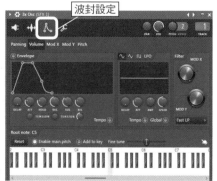

<div align="right">「波封設定」畫面</div>

　　在「波封設定」中，可以調整「note on」（按下鍵盤）到「note off」（放開
鍵盤）之後的聲音動態變化。

　　能夠調整的聲音動態有：

* 音量
* 濾波器（filter）
* 音高

　　再加上使用介面中的「低頻振盪器（LFO）」功能，就可以讓聲音變得「搖
晃」。

使用「波封」和「低頻振盪器」可以得到以下效果：

- 改變聲音的起音
- 改變聲音的釋音（release）／衰減（decay）
- 快速搖晃聲音的音高

　　詳細內容會從第二章開始慢慢介紹，請參考之後的章節。

●附加波形編輯軟體

　　而「FL Studio」最大的好康，就是有附加「Edison」這個「波形編輯軟體」。

　　「Edison」有內建「噪音分析（noise profiling）」功能，可以強力地除去噪音，用來消除有一定規律的雜音（例如電腦風扇噪音、空調的噪音等），效果非常地自然。

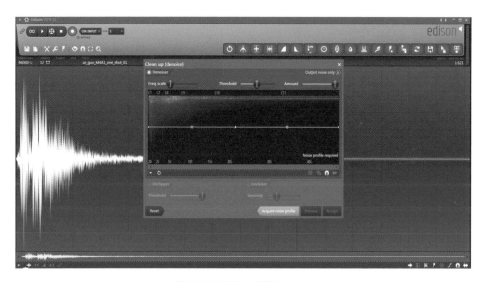

擁有除去噪音功能的 Edison

　　有了「Edison」，在容易收錄到雜音的自宅錄音時，也可以得到乾淨清楚的錄音素材了。

　　另外，「Edison」也可以把讀取的聲音檔案「視覺化」，這會讓音效編輯作業變得很方便。

<div align="center">按下「S」鍵就可以讓聲音視覺化</div>

　　按下鍵盤上的「S」鍵，就可以讓聲音以圖形的方式視覺化，一眼就能看出這個聲音的頻率分布。

　　藉由聲音視覺化，「要特別突出哪個部分？」、「不需要的頻率區間還有沒有聲音殘留？」、「聲音的釋音要延長到哪裡？」等，原本只靠耳朵很難聽出來的訊息都可以輕易地獲得。

●可以使用完整功能的「demo 版」

　　由於以上各式各樣的優點，我自己是使用「FL Studio」來製作音效。

　　「FL Studio」也有提供可以讓大家試用完整功能的「demo 版」（無法儲存專案）。

　　還沒使用過「FL Studio」的朋友，不妨趁著這次機會試試看。

　　本書接下來將使用「FL Studio」示範製作音效。

▼Demo 版下載網頁

http://www.image-line.com/downloads/flstudiodownload.html

　　※ 本書關於「FL Studio」的描述是 2015 年 10 月的資訊。最新的訊息，請上 Image-Line 公司的官方網站確認。

2　張羅錄音器材

　　不使用「合成器」製作音效時，會錄下環境中存在的聲音，以收到的聲音做為素材來製作音效。

　　收音時，「**麥克風**」、「**錄音設備**」、「**腳架**」、「**耳機**」這四樣東西是不可或缺的器材。

■麥克風&錄音設備

●手持錄音機（handy recorder）

　　在收錄音效的工作現場中，最重要的工具就是「手持錄音機」。

　　「手持錄音機」的優點是，只要帶一個器材，就可以同時擁有「麥克風」與「錄音設備」這兩項功能。還可以把器材全部收進一個小盒子中，攜帶方便。戶外收音時絕對是項得力助手。

　　此外，大多數手持錄音機所具備的功能，一點也不會輸給專業的錄音設備。例如：

- 格式可選擇「96k 赫茲」／「24 位元」
- XY、MS 方式錄音及環繞收音
- 支援外接輸入
- 自動錄音（auto record）及預先錄音（pre record）功能
- 內建限制器（limiter）及壓縮器（compressor）
- 多軌同時錄音
- 虛擬電源（phantom power）供電

　　在眾多選擇之中，我特別推薦 ZOOM 公司出產的「H2n」和「H6」手持錄音機。

●H2n

　　「H2n」的優點是，這麼小的一個機器，不僅能用「XY 方式」收音，也可以用「MS 方式」收音。

　　「MS 方式」的 M 是「Mid」、S 是「Side」，也就是同時從「正面」及「左右側」收音的一種錄音方式。

　　錄音完成的聲音檔案，必須要通過「MS 解碼器」的 MS 處理，聽起來才會正確。

　　要特別注意的是，如果聲音沒有經過「MS 解碼器」，「Mid 收錄的聲音會放在左聲道，Side 收錄的聲音會放在右聲道」，聽起來就會變成跟預期完全不一樣的立體聲感覺。

<div align="center">＊</div>

　　用 MS 方式收音，最特別的地方是「收音結束後，可以再調整聲音的立體感」。

　　使用「MS 解碼器」，如果只留下「Mid」聲音，把捕捉到的正面聲音當做單聲道來使用，再增減「Side」的音量，就能夠改變聲音的立體感幅度。

　　用「MS 方式」收音，可表現的立體感幅度大大超越「XY 方式」，可以讓聲音呈現出非常寬廣的立體聲印象。

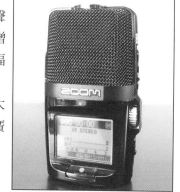

ZOOM 公司生產的手持錄音機「H2n」

　　由於上述特點，用「MS 方式」可以於整體收音的同時，再針對特定某個部分進行錄製。

　　例如：

- 想要在紛雜的蟬叫聲中特別強調鳴鳴蟬的叫聲時——用麥克風 Mid 針對鳴鳴蟬進行收錄
- 想要表現瓶子破掉碎片噴散的樣子——用麥克風 Mid 收錄瓶子破掉的聲音，碎片飛散的樣子用 Side 表現
- 想要強調某個人物時——用麥克風 Mid 捕捉人物的聲音，用 Side 表現房間內聲響

　　由於使用 MS 方式錄音，聲音的「單聲道」和「立體聲」可以之後再調整，對收音還沒有特別想法先錄了再說的情況，非常有幫助。

　　戶外的收音工作中，「H2n」是一個非常實用的工具。

●H6

接下來要介紹的是「H6」。

如同下面照片所示，「H6」的「麥克風」跟「錄音設備」可以分開，是一款可以根據不同場合替換麥克風的手持錄音機。

不僅是「XY 麥克風」和「MS 麥克風」，「H6」也可以換裝「單聲道指向型麥克風（mono gun microphone）」或是「MS 立體聲指向型麥克風（MS stereo gun microphone）」來收音。（※「H6」本體不含以上兩種指向型麥克風，需另外購入。）

「H6」的安裝優點是直接與錄音設備相接，不需再另外使用線材連接。

此外，「H6」有四組外接輸入孔（可擴充至最多六組，需另外購買），如果有專用麥克風，也可以同時進行多軌錄音。

「H6」還有「虛擬電源」的功能，也可以拿「電容式麥克風（condenser microphone）」來收錄音效。有了虛擬電源，無論在室內或戶外「H6」都可以有很好的表現。

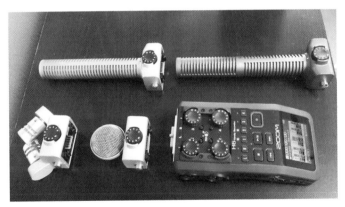

ZOOM 公司生產的手持錄音機「H6」

在室內收音的工作現場，時常可以看到「指向型麥克風」。

「指向型麥克風」只會針對目標聲音進行捕捉收錄，所以可以大幅壓低周遭環境雜音，非常適合用於室內收音。

另外，假如是使用「MS 立體聲指向型麥克風」來收音，跟之前提到的「MS 方式」一樣，在收音結束後能夠另外調整收音的立體感，可以毫不費力地調整「目標聲音＋周遭的環境音」的比例。

「H6」適用於各式各樣的收音現場，對於錄製音效而言，是一款非常好用的手持錄音機。

■腳架

●麥克風腳架

收錄音效時，如果目標聲音是會自己發出聲音，如蟬鳴，那把手持錄音機對著它們就可以完成收音了。

不過，如果想要收錄的聲音像是：

* 衣服摩擦的聲音
* 空氣振動的聲音
* 玻璃破碎的聲音
* 金屬撞擊的聲音

以上列舉大多數的聲音，都必須經由人的某些行動才會發出聲音。收錄這些類型聲音必備的工具就是「麥克風腳架」。

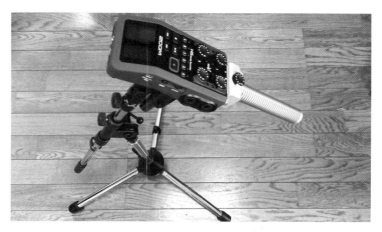

用麥克風腳架設置「H6」

顯而易見，空出雙手才能專注地製造出目標聲音。

<div align="center">＊</div>

如果是在野外定點錄音，用腳架把麥克風架好，這樣整個收音過程也會比較輕鬆。

　　或許有人可以長時間拿著「手持錄音機」也說不定，但是拿著錄音機時的「操作雜音」，通常也會一起被收錄進去。

　　如果是要錄會動的對象，沒有辦法只能拿著錄音機跟著它們；如果是定點錄音，利用「麥克風腳架」來收音可以有效地減少雜音。

<div align="center">＊</div>

　　此外，如果想要收錄像是爵士鼓組裡的大鼓聲那種「矮的物體」的聲音時，麥克風腳架也派得上用場喔。

　　如果道具會與地面接觸而產生聲音，例如用菜刀刺蔬菜、用電話簿擊打地面等，通常麥克風會對著「道具跟地面接觸磨擦的點」進行收音。

　　用一般的麥克風腳架，當然也可以把麥克風架設在比較低的位置。但如果腳架的固定力不足，隨著固定力逐漸消失，麥克風也會變得愈來愈低垂。

　　如果有比較短的麥克風腳架，即可避免上述問題發生。架設器材時也請把這點加入考量。

■耳機

●監聽耳機

　　進行下列工作時，監聽耳機是一個很重要的器材。

- 收音時，同步確認麥克風收到的聲音
- 編輯錄音素材時，確認用喇叭無法聽到的聲音

　　麥克風收錄的聲音，跟用耳朵直接聽到的聲音不一樣。

　　很多時候，一旦收音工作結束就沒辦法再修正聲音了。例如，把耳朵聽不見的雜音都一起收了進去、收錄的音量太大都失真了、比預想的聲音小等情形。

　　為了避免發生以上問題，收音時一定要戴著「監聽耳機」，一面錄音一面確認收進來的聲音才行。

<div align="center">＊</div>

　　SONY 的「MDR7506」做為「監聽耳機」，其專業性能當然是無庸置疑。再加上它的耳機線是設計成電話聽筒捲線般的螺旋狀，即使不小心扯到，拉扯的力量也很難傳導出去，也不容易發生扯斷或是弄掉的意外。

　　耳機線做成螺旋狀還有一個優點，線比較不會打結。

進行收音工作時，通常都是帶著耳機專注於製造出目標聲響，常常一不小心就會發生扯到線的意外。這時候如果耳機用的是「MDR7506」，就不會發生悲劇了。

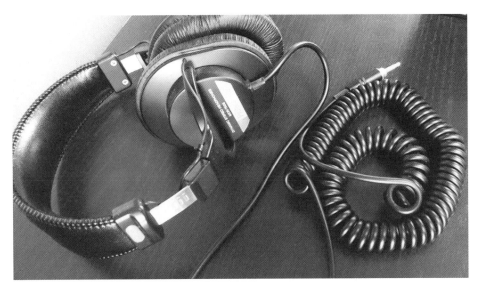

SONY MDR7506

MEMO

STEP2

動手做音效！
～合成器篇～

現在開始來介紹如何使用「合成器」製作出音效。

如果作品的設定是「架空」、「虛構」、「科幻」等類型，就
很適合用「合成器」製作出來的聲音，表現出非現實的效果。

此外，遊戲的系統音也非常適合使用「合成器音效」來搭配，
可以有效地呈現出「記號」的功能。

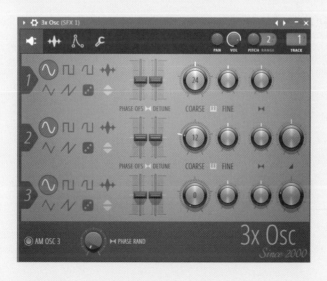

1

噯！噯！
製作「系統決定音」

　　所謂的「系統音」，是在遊戲的選單畫面中，玩家進行選單動作時系統發出來的聲音。是用來表達記號功能的音效。

<div align="center">＊</div>

　　「系統音」大致可分為三大類：

- 用於決定選項的時候（決定音）
- 用於取消選項的時候（取消音）
- 用於選擇項目的時候（選擇音）

　　雖然系統發出來的聲音千變萬化，也可以再分類得更細。不過，依「記號」的基本功能而言，不外乎上述這三種功能。

　　接著，來介紹三大類系統音之中的「決定音」的製作方法。

<div align="right">🎵 系統決定音的範本</div>

　　有「合成器」就可以很快地做出以上的範本音效，立刻試著動手做做看吧！

> 想使用合成器，得先準備好「DTM 軟體」（電腦音樂軟體）。本書接下來會使用 Image-Line 公司的「FL Studio」，來示範音效製作過程。
> 另外，製作時使用的音源，也會利用「FL Studio」的附加音源。

■輸入設定

●音源設定

　　音源使用「3x Osc」。

　　「3x Osc」是一個合成器音源，由三個「振盪器」組合而成。

　　在各個「振盪器」中，可以選擇「正弦波」、「三角波」、「矩形波」等等不同的基本波形，改變合成器發出的音色；也可以設定「琶音奏法」或「迴音（echo）」等聲音效果。

這是「3x Osc」的預設值畫面，三個「振盪器」的波形預設都是「正弦波」。

「3x Osc」的預設畫面

這三個正弦波的預設音高分別為：

- 第一個「振盪器」——原音
- 第二個「振盪器」——低一個八度
- 第三個「振盪器」——低兩個八度

「3x Osc」會合成這三個正弦波，發出像是管風琴一樣的聲音。

這裡打算只用一個簡單的正弦波聲音來製作「系統決定音」，所以只會用到「3x Osc」的第一個「振盪器」。打開「3x Osc」之後，要記得先關掉第二個和第三個「振盪器」的音量。

●輸入設定

接著開始輸入音符。

對「Channel rack」裡的「3x Osc」按滑鼠右鍵，選擇「Piano roll」。

程序不會很難，要輸入的就只有「兩個音」而已。

音符放置的地方是「C5」跟「F5」。

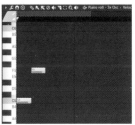

在「C5」跟「F5」輸入音符

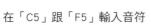 輸入兩個聲音

聽起來如何呢？這樣就做出了很精細的"嗶嗶"決定音了！

One Point　示範輸入的音符是「C5」跟「F5」，但大家也可以嘗試輸入其他的音高組合，聽聽看會出現什麼樣的效果。跟和弦一樣，根據兩音的音程不同，給人的印象也會隨之改變。

附帶一提，這裡輸入的聲音長度是「16分音符」，速度設定為「♪=200」。

■加工聲音

●加工目的

　　剛剛製作出來的聲音，好像已經可以直接拿來當作系統音效了。不過，可以再幫這個音效加上一點潤飾效果。

　　修飾音效的目的是：

- 讓聲音的輪廓更鮮明
- 讓聲音聽起來更漂亮

　　首先，來改變「聲音的輪廓」。

●改變波形音色就會改變

　　為了改變聲音的輪廓，在剛才選擇的正弦波下方有一個「三角波」的圖示，把振盪器的波形改成三角波試試看。

　　波形變成銳角時泛音會增加，聲音的輪廓也會立刻清楚鮮明了起來。

第一個「振盪器」的波形選擇「三角波」

(♪) 波形改成三角波之後

　　與「正弦波」相比，「三角波」的聲音給人的印象更加明亮清晰。

電
腦

●使用「迴音效果」增添聲音的響亮度

接著，加進「迴音效果」發出更漂亮的聲音吧。

在「3x Osc」中可以直接設定「迴音效果」。如果使用的音源沒有類似的功能，掛上「延遲效果」也可以得到同樣的聲音效果。

生
活

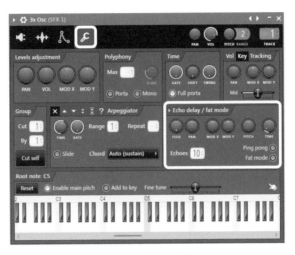

人
．
動
物

「迴音」的設定畫面

在設定畫面的右下角有一個「Echo delay」設定框，要調整這裡的參數。

要設定的是「FEED」跟「TIME」參數：「FEED」是「迴音」重複的次數，「TIME」是「迴音」重複的間隔。

戰
鬥

（♫）添加「迴音效果」之後

完成了。

幫聲音增添響亮度之後，一個漂亮的「系統決定音」就誕生了。

其
他

> **One Point**
>
> 　　這裡設定「迴音效果」的要訣是，縮短「TIME」的間隔，讓兩個獨立的聲音聽起來有連續感。
>
> 　　如果「TIME」的間隔太大，這兩個聲音就不會連在一起。請設定調整到聽起來只有一個聲音的感覺吧。

<table>
<tr><td>

2

</td><td>

dyurururun ↘
製作「系統取消音」

</td></tr>
</table>

「系統取消音」是用於取消選項時的音效。

就是在遊戲的目錄選單中，讓大家知道「已經回到了上一頁」的那個聲音。

取消音的基本特徵，會給人一種「捲回來」的感覺。

為了做出「捲回來」的效果，可以急遽改變一個聲音的「音高」、「音量」、「濾波器設定」。若能讓人感覺「聲音好像動個不停」就成功了。

基於以上考量，「取消音」可以跟「決定音」做出對比，製作出跟「直線的決定音」完全不同的感覺，確實表現出兩個音效的不同功能

🎵 系統取消音

■輸入設定

●音源設定

音源使用「3x Osc」。

只使用第一個「振盪器」，波形設定為「三角波」。

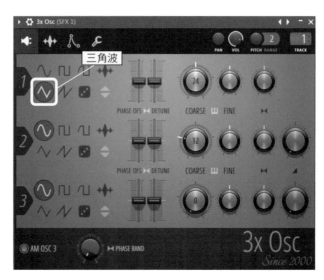

將振盪器的波形設定為「三角波」

●輸入設定

　　輸入的音符是「E5」。聲音的長度是「4 分音符」，速度設定為「♪=200」。設定完成後，「3x Osc」就可以發出一個單純的「嗶──」的聲音。

將音符輸入「E5」

■加工聲音

●使聲音的「音高」產生變化

　　首先，來幫這個聲音的「音高」做出急遽下降的變化。

　　要讓聲音的「音高」產生變化，畫出「音高曲線（pitch curve）」是一種常用的手法。不過，不同的 DAW，有其所屬讓聲音音高產生變化的方法，請大家用自己喜歡的方式來試著調整。

♫ 音高急遽下降

　　改變聲音的音高之後，聲音就出現了「速度感」，強化了「正在動」的感覺。

●讓聲音的「音量」產生變化

　　接下來，試試看讓「音量」產生變化。

　　想要做出像「shururu」、「kyururu」這種滾動的聲音，可以用很快的速度去搖晃聲音的音量，得到滾動的效果。

　　這時候，可以利用一個叫做「LFO」的「低頻振盪器」功能，輕而易舉地做出上述的聲音效果。

　　在「3x Osc」的波封設定中，可以找到寫著「LFO」的設定框。

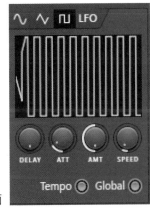

「LFO」設定畫面

電腦

生活

人·動物

戰鬥

其他

25

在「3x Osc」的 LFO 設定框中，可以設定要用什麼樣的方式，來搖晃聲音的音量及音高。

現在要使用「LFO」讓聲音的音量產生變化。

搖晃的模式選擇「矩形波」，聲音的音量就會從零到最大值之間持續來回晃盪。

設定完成後，聲音會快速地分開，變得像是「嚕嚕嚕」這樣一段一段的感覺。

(♬用「LFO」搖晃的聲音)

●使用「迴音效果」，增添聲音的響亮度

最後，把這個聲音加上一些「迴音效果」，提升聲音的響亮度。

「取消音」的音效製作法如果與 [2-1] 的「決定音」相同，就可以呈現一致的質感。

「迴音」的設定畫面

(♬系統取消音)

完成。成功做出畫面好像已經捲回來的「取消音」了。

> **One Point**
> 　這裡示範取消音的「迴音效果」，是配合了「決定音」的音色所設定的。不過，根據每個案例的不同情況，調整彼此合適的質感，也可以呈現出不錯的效果喔。

電腦

3

嗶！
製作「系統選擇音」

「系統選擇音」是玩家在遊戲選單中選擇選項時，會聽到的一種系統聲音。游標在選單中移動時，系統就會發出這個音效。

(♫) 系統選擇音

生活

由於使用到「系統選擇音」的時機相當頻繁，目標是要做出一個「簡潔明瞭的好聲音」，即使連續播放也不會讓人感覺受到干擾。

縮短音效的聲音長度但仍然保有聲音的起音，應該就可以做出想要的聲音效果。

■輸入設定

人・動物

●音源設定

音源使用「3x Osc」。

只使用第一個「振盪器」，波形選擇「三角波」。

振盪器波形設定為「三角波」

戰鬥

●輸入設定

接下來，將音符輸入到「C6」的位置。

聲音的長度是「32 分音符」，速度設定為「♪=200」。

將音符輸入「C6」位置

其他

簡潔明瞭的「嗶」聲就出現了。

(♫) 輸入C6之後的聲音

■加工聲音

●使用「延遲效果」增添聲音的殘響（reverb）

用「延遲效果」及「迴音效果」來修飾，增加聲音的響亮度。設定的要訣是，迴音的間隔要短到讓人覺得只有聽到一個聲音。要把這種聲音重複的效果，調整到不會被人發現的程度。

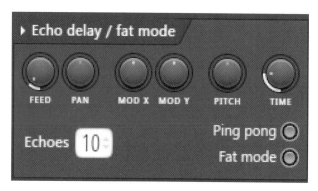

「迴音」的設定

（♫）系統選擇音

> **One Point**
>
> 　　本節雖然是以「C6」來製作選擇音，但也可以使用其他音高，重點是要配合「決定音」形成和諧音程。
>
> 　　「選擇音」使用的音高，要避免與「決定音」相差「半音」之類的衝突聲音。
>
> 　　還有一點要特別注意，要預想游標連續移動的情況，確認音效即使連續播放也不會造成問題。
>
> （♫）連續播放的系統選擇音
>
> 　　要預測使用者可能會進行的動作，確保在使用介面時不會出現奇怪的聲音。

<div style="text-align: right">電腦</div>

4
bu bu ─！
製作「系統錯誤音」

　　「系統錯誤音」是在遊戲中給予玩家警告的一種系統音。這個音效可以讓使用者知道系統當下無法實現使用者的要求。

　　由於「系統錯誤音」帶有提醒警告的目的，可以選擇低沉混濁的聲音，更能確切地呈現出預期的效果。

♫ 系統錯誤音

■輸入設定

●音源設定

　　音源使用「3x Osc」。只使用第一個振盪器，波形選擇「鋸齒波」。

鋸齒波

振盪器波形設定為「鋸齒波」

●輸入設定

　　音符輸入「E3」跟「F3」的位置，讓兩個聲音同時響起。聲音的長度是「16分音符」和「4分音符」，速度設定為「♩=200」。

　　重點是可利用半音音程衝撞出不和諧感。

在「E3」和「F3」位置輸入音符

<div style="text-align: right">生活</div>

<div style="text-align: right">人‧動物</div>

<div style="text-align: right">戰鬥</div>

<div style="text-align: right">其他</div>

■加工聲音

●使用「迴音效果」增添聲音的殘響

　　掛上「迴音效果」修飾，來增加聲音的響亮度。設定法跟 [2-1] 決定音的方式一樣。

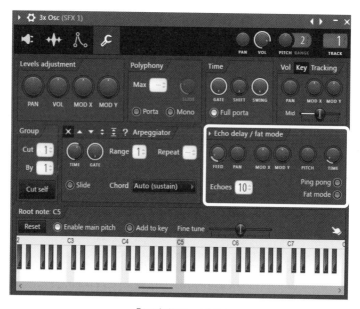

「迴音效果」設定

🎵 系統錯誤音

One Point　　做出混濁的 "bu bu—" 聲，就完成「系統錯誤音」了。製作這個音效的祕訣是，要利用音程相差半音的兩個聲音互相撞擊。混和相差半音的兩個音高會產生混濁的聲音，可以加深「不安」、「不快」、「警戒」之類的感受。

　　這種混濁的特徵應用於「系統錯誤音」，可以達到非常好的效果，能成功地吸引人們的注意。

　　如果想要讓音效聽起來稍微柔和一點，將「鋸齒波」改成「矩形波」，應該可以出現不錯的效果。

5

沙一！
製作「大雨」的聲音

　　「雨」或「風」這種自然聲，多數時候會直接去收錄真實的環境聲音。不過這裡要跟大家介紹如何使用合成器製作出「大雨」的聲音。

　　雨的聲音特徵是以高頻為中心，頻率廣泛分布。用合成器來製作，利用「噪音波形」就可以輕易地做出這個聲音特徵。

　　那就立刻動手來做做看吧。

（♬）大雨

■輸入設定

●音源設定

　　音源使用「3x Osc」。只用第一個「振盪器」，波形選擇「噪音」。

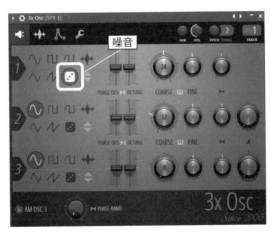

「振盪器」的波形設定為「噪音」

　　根據不同的音源，可以選擇各式各樣的「噪音波形」。「3x Osc」則可循環播放「白噪音（white noise）」。

　　「白噪音」是噪音的一種，從低頻到高頻，無論是哪個頻率都充滿相同的音量。這種聲音原本就跟雨的聲音很相似。

●輸入設定

關於音符輸入的位置沒有任何限制。

因為「白噪音」不分頻率音量都相同，所以，無論音符輸入在什麼音高位置，聽起來都不會有所差別。輸入想要的雨聲長度就可以了。

這裡示範輸入的音符是八小節的長度。

在「C5」輸入音符

白噪音

■加工聲音

●使用「濾波器」

「濾波器」是在合成器中一定會有的一種功能，可以把聲音設定成只讓低頻通過，或只讓高頻通過等，可設定只有特定的頻率區間才能通過濾波器的聲音效果。在「3x Osc」中也可以找到濾波器的功能。

如圖所示，上方的旋鈕（MOD X）可以決定要將濾波器作用在哪個頻率值；下方的旋鈕（MOD Y）可以調整頻率界線附近的共鳴多寡；最下方的選單，可以選擇濾波器的種類。

想要重現雨聲，只要消除白噪音的低頻，再稍微強調「2k 赫茲～5k 赫茲」的頻率區間，就會出現雨聲的感覺了。

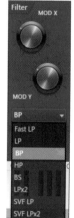

「濾波器」設定

🎵 大雨

大功告成，出現"沙——"的大雨感覺了。

One Point　如果想要讓雨聲呈現出更加真實的感覺，混入雨滴聲或雷聲，可以得到很好的效果。

🎵 混和雷聲跟雨滴聲之後

6 呼呼一！
製作「暴風雪」的聲音

「高樓的屋頂」、「變成廢墟的鬼城」、「雪山的暴風雪」等，在各式各樣的環境音使用了「風」的聲音。跟前面的「雨聲」一樣，同樣也可以使用合成器來製作出「風聲」。

本章節將介紹，如何製作適用於「暴風雪」場景中非常激烈的「風聲」。同樣也會使用到表現「雨聲」時的寶物：「噪音」。立刻開始來做做看吧。

♫ 暴風雪的環境音

■輸入設定

●音源設定

音源使用「3x Osc」。只用第一個「振盪器」，波形選擇「噪音」。

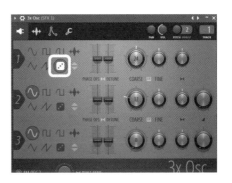

振盪器的波形設定為「噪音」

●輸入設定

跟製作 [2-5] 的「雨聲」一樣，無論輸入什麼音高都無所謂。只要輸入想要的風聲長度就可以了。

這裡示範輸入的音符，是設定成八小節的長度。

輸入八小節長度的音符

■加工聲音

●使用「濾波器」

　　「風聲」跟「雨聲」相反，要使用「低通濾波器（low-pass filter, LP）」消除高頻，然後強調「500 赫茲～2k 赫茲」頻率區間的共鳴。設定完成後，就會聽到"呼呼呼"的寒風刺骨聲音，人好像都要結凍了。

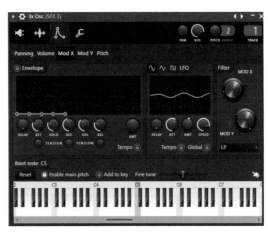

「濾波器」跟「低頻振盪器」的設定

　　如圖所示，最右邊的「濾波器」設定參數，濾波器種類選擇「低通濾波器」；下方旋鈕的「共鳴」調到最大值；上方的旋鈕則設定成只讓少部分較低的頻率能通過「低通濾波器」。

（♪）掛上低通濾波器之後的噪音

　　到目前為止做出來的聲音，還無法讓人感覺到風的動態感。所以，可以再利用「低頻振盪器」的功能，讓產生出來的效果更具變化。

　　濾波器的左側就是「低頻振盪器」的設定畫面。針對濾波器裡的「MOD X」參數，使用「低頻振盪器」產生搖晃。

　　由於「MOD X值」被搖晃不已，使得能夠通過濾波器的低頻也隨之起伏，就可以讓風聲表現出吹動的感覺。

（♪）使用「低頻振盪器」讓濾波器設定產生變化後

●**重疊三種風聲素材**

最後，把風聲素材疊在一起修飾。

想表現出像是「暴風雪」那種狂風呼嘯的感覺，可以將風的節奏和速度做一些改變，多做幾種不同版本後再全部疊在一起，就可以做出暴風雪的氣氛。

同樣的做法，稍微調整「濾波器」、「共鳴」、「左右相位（pan）」的參數，就可以另外再做出兩種不同的風聲。再把三種風聲素材疊在一起聽聽看。

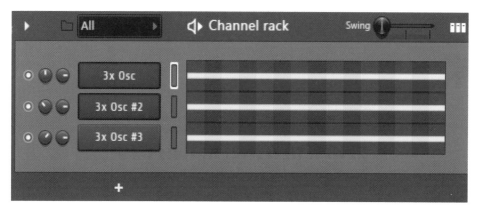

同時播放三種不同的「風聲」

重疊三種風聲素材，按下播放鍵之後「暴風雪」就出現了。

（♫）暴風雪的環境音

> **One Point**
> 　想要用音效做出比較複雜的表現時，祕訣就是多準備幾種不同版本的音效素材，把它們全部疊在一起。
> 　尤其是想要讓「已經掛上變化曲線的動態音效」做出複雜的表現，利用重疊多種音效的手法可以達到很好的效果。請大家嘗試應用在其他的素材上，試試看會出現什麼樣的聲音效果。

7　撲通、撲通！
製作「心臟跳動」的聲音

想要表現出主角焦急的樣子，或是想要傳達絕對不能失敗的緊張感等，通常會使用「心臟跳動的聲音」。

像這種「心臟跳動的聲音」，由於包含了低音跟節奏，會讓視聽者感覺到時間的流逝，能夠確切地表現出畫面的緊張感。

當然也可以把指向型麥克風對著自己的胸口，錄下真正的心臟跳動聲音。不過，我想要在這裡介紹如何使用合成器來製作心跳音效。

🎵 心臟跳動聲

■輸入設定

●音源設定

音源使用一個叫做「Fruit Kick」的「FL Studio」附屬音源。

在「Channel rack」的下方按「＋」按鈕，即可新增「Fruit Kick」。

「Fruit Kick」是一個用合成器發出大鼓聲音的音源，可以直接調整大鼓的敲擊感，或是把大鼓聲音變得歪斜等，使用方式很簡單。

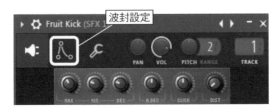

「Fruit Kick」的設定畫面

🎵 「Fruit Kick」的示範聲音

如果直接用「Fruit Kick」的預設設定，會發出「起音」跟「敲擊感」非常強烈的大鼓聲，所以改用「波封設定」來調整大鼓聲的質感。

使用「波封設定」可以改變聲音一開始發出來的音量，可以調整大鼓聲不要一出聲就一口氣衝到音量的最大值。

用下方的圖來說明可能會有點難以理解，但只要減少「從零上升到最大值音量的那條斜線」與「起始音量水平線」的「夾角角度」，起音就會變得較為柔和圓潤。

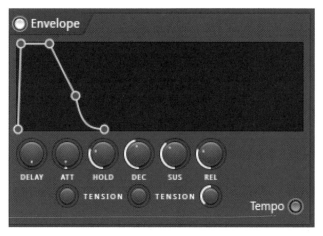

「波封設定」的 Volume 分頁設定畫面

把波封的「ATT」參數（起音設定值）稍微往上調高一點，再看看波封的線條變化，應該就能理解前面的說明了。

聲音的「起音參數」如果設定為零，就會直接發出最大的音量，聽起來就會是一個很強硬的聲音。若起音參數值往上調整一點，波封曲線就會變得比較緩和，發出來的聲音也會給人一種比較柔和圓潤的印象。

🎵 調整波封參數之後

●輸入設定

輸入音符時，要記得表現出心臟"撲通、撲通"的節奏感。

速度設定為「♪=84」，在「G3」和「C3」輸入 8 分音符。

電腦

生活

人‧動物

戰鬥

其他

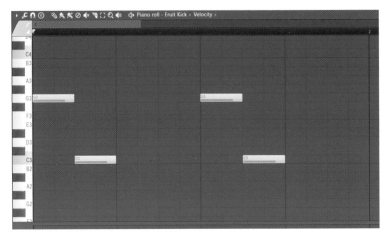

在「G3」和「C3」輸入音符。

　　在兩個聲音中加入音程，發出以兩個聲音為一組的"撲通"聲音，再強調不斷循環的感覺。

（♪）輸入音符

■加工聲音

●掛上「迴音效果」

　　最後，掛上「迴音效果」，修飾聲音增加音效的響亮度。增加響亮度的心跳聲，可以強調迴盪不已的心情。

（♪）心臟跳動聲音

One Point
　　如果想要用心臟跳動聲表現出愈來愈焦急的感覺，這個時候，對音效的速度畫上變化曲線應該會是一個不錯的方法。

　　慢慢地加快音效節奏，讓心臟跳動的聲音逐漸加速，可以有效地呈現出焦急的感覺。

　　另外，心臟跳動的速度如果過於精準合拍，會讓視聽者感到聲音有如機械一般不自然，可以在輸入音符時使用同步錄音（real time record）的功能，讓心跳聲表現出自然的節奏。

8

洞一！
製作電影預告風格的「文字音效」

當電影預告的出現字幕時，會伴隨著震撼的「洞一！」的聲音同時響起。
這個音效有凸顯字幕的效果，可以讓觀眾立刻注意到字幕的內容。

＊

作品想要傳達出下列訊息的時候，特別適合使用此種音效：

- 大規模的場面
- 強大的力量
- 警告
- 喚起注意

想表達「這個訊息一定要讓你知道！」的時候，請務必要好好應用這個音效，提高字幕的表現力！
這個音效的重點就在於聲音的「殘響」。

♪ 文字音效

■輸入設定

●音源設定

音源使用「BassDrum」，這是一個可以產生大鼓聲音的音源。
也請先在「Channel rack」的下方按「＋」，新增「BassDrum」。
比起在 [2-7] 介紹過的「Fruit Kick」，「BassDrum」能夠設定更精細的參數，做出更加真實的大鼓聲音。
光是從「Bass Drum」的預設選單裡就可以輕易地找到想要的大鼓聲音，是一個很方便使用的音源。
想要製作文字音效時，選擇重低音跟起音強烈的聲音可以達到預期的效果。

BassDrum 音源

♪ BassDrum的預設聲音

■加工聲音

●用「殘響效果器」增添聲音的「殘響」

從「BassDrum」的預設音色中挑選出具有重低音跟起音強烈的大鼓聲之後，再掛上「殘響效果器」，就會瞬間變成充滿魄力的「洞——！」的文字音效。這裡示範使用的殘響效果器是「Fruity Reeverb 2」。

關於「殘響」的種類，選擇「大廳」類型的寬廣空間可以得到不錯的聲音效果。可以從「Fruity Reeverb 2」的預設裡選擇「Large Hall」的空間效果。

殘響效果器的設定畫面

♬ 文字音效

One Point　將完成的文字音效反轉，跟原本的音效連在一起使用，可以輕易地做出「逼近而來的壓迫感」氛圍。請大家也試試看吧。

連結「反轉後的音效」一起使用

♬ 不同的文字音效

9

噠、噠、噠！
使用大鼓製作「腳步聲」

幫動畫或遊戲作品搭配腳步聲音效時，如果直接放入收音的腳步聲搭配畫面，聽起來會過於真實，會略顯突兀而令人感到格格不入。

尤其是光著腳走路的腳步聲，腳跟從地面上離開的聲音太有真實感了，完全不適合用在 Q 版作品中。

為了解決上述問題，這裡介紹一個「用合成器大鼓完成赤腳腳步聲」的製作方法。

＊

用大鼓來製作腳步聲，把腳跟碰觸到地面的「起音」強調出來，再殘留一點"啪噠"的感覺，就可以給人一種 Q 版的印象。那就立刻開始來動手做做看吧。

♪ 光著腳走路的腳步聲

■輸入設定

●音源設定

音源使用能發出「大鼓聲音」的「BassDrum」。

用「BassDrum」的預設設定就可以發出強調低頻的大鼓聲音。

「BassDrum」音源

♪ BassDrum的聲音

以這個「大鼓」的聲音做為基礎開始進行加工。

■加工聲音

●讓大鼓聲失真

使用「distortion」或「overdrive」這類的破音效果器，讓「大鼓」的聲音失真。

把容易糊在一起的聲音加上破音效果，「泛音」會增加，聲音聽起來就會比較清楚。

在「BassDrum」操作介面中，有一顆寫著「DRIVE」的「破音」旋鈕，使用它來調整聲音失真的程度。

「BassDrum」的破音設定

♪ 加上破音效果器的大鼓聲

如果聲音失真太多低頻會變得不足，所以要請大家一邊調整破音效果的量，一邊尋找自己喜歡的破音程度。

●把聲音縮短

接下來，要縮短「大鼓」聲音的長度。由於目標是想做出「啪噠」的感覺，所以要把聲音的釋音消除，設定成只留下起音的部分。

「BassDrum」中有一顆寫著「DURATION」的旋鈕，調整它可以改變大鼓聲的音長。

時值（duration）設定

♪ 縮短大鼓聲音長度之後

MEMO　想如果音源沒有改變聲音長度的功能，使用「音量曲線」讓聲音迅速淡出，也可以得到相同效果。

●改變音效的音高

改變音效的音高多做出幾種不同的腳步聲吧。

腳步聲在作品中大多時候都是規律地持續響著，如果只用一個素材不斷重複播放，會給人一種強烈的機械感。

　　如果想要讓視聽者感覺作品自然流暢，只要稍微改變一下音效的音高，多做
出幾種版本，即使只是簡單地重複播放，也可以得到很好的效果。

　　「BassDrum」中有一顆寫著「SAMPLING RATIO」的旋
鈕，調整它可以改變大鼓聲的音高。

改變音高的設定

　　使用這顆旋鈕，設定出「高→低」持續反覆的腳步聲。

●增加音效的音量變化

　　最後的修飾，把腳步聲的音量加上一些變化。

　　就如同把腳步聲的音高設定成「高→低」不斷反覆一樣，音量也同樣設定成
「大→小」不斷反覆，如此即可讓作品整體的呈現更加自然。

　　設定音量的要訣是，聲音要以「第一次、第三次……」等的奇數次為主音，
「第二次、第四次……」的偶數次聲音則可以設定成比較小聲。

對腳步聲的音量加上變化

(♫) 光著腳走路的腳步聲

　　完成了。把音效的「音高」和「音量」加上些微差別之後，就得到聽起來很
自然的腳步聲了。

> **One Point**
>
> 　　把音效的「音高」和「音量」做些變化，可增加音效的多樣性，收錄真
> 實腳步聲時也可以應用這種手法。
>
> 　　此外，不限於腳步聲，如果想要讓一個音效增加一些不同的版本，上述
> 方法也很好用，也請試著應用在其他的素材上將。

電腦

生活

人‧動物

戰鬥

其他

10

咻咻！
製作「雷射槍」的聲音

在科幻類型的遊戲中時常會用到「雷射槍」的音效。除此之外，在動作遊戲及射擊遊戲中，「雷射槍」也是必要的音效。

尤其是射擊遊戲會大量地使用到雷射槍音效，所以雷射槍音效的長度要簡短，不要讓人有受到干擾的感覺，這樣才會是一個比較適當的音效。開始動手來做做看吧。

♬ 雷射槍的音效

■輸入設定

●音源設定

音源使用「3x Osc」。這次要用上三個「振盪器」，要混和三個聲音來製作雷射槍音效。

使用三個振盪器的原因，單純只是想讓聲音變得比較豐滿而已。

「3x Osc」可以用「COARSE」旋鈕，設定所屬振盪器發出的聲音音高。單個振盪器發出的聲音音高，可以設定成跟原音相差「正負兩個八度」之間的任何音高。

為了使聲音豐滿，把「原音」、「低一個八度的聲音」跟「低兩個八度的聲音」這三個聲音疊在一起聽聽看。

然後振盪器的波形選擇由「矩形波」及「三角波」組合構成。

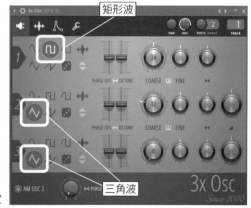

三個振盪器的設定

●輸入設定

把「8 分音符」輸入在「C8」的位置，速度設定為「♩=165」

在「C8」輸入音符

接下來，讓這個「C8」的音高急速下降。

音高急速下降，就會變成「咻」的聲音。

「FL Studio」中有「pitch note」功能，可以將原本的音高下降到指定的音高位置。

如果使用的軟體沒有類似功能，也可以藉由「音高曲線」拉低聲音的音高。要把原本的 C8 一口氣下降到「C4」附近。

🎵 把「C8」的音高拉低之後

■加工聲音

●掛上「空間系效果器」

接著幫音效加上空間效果，增加聲音的響亮度，這樣就可以完成「雷射槍」的聲音了。對這個音效稍微掛一點「殘響」和「延遲」效果，音效聽起來會更有科幻感。

🎵 掛上空間系效果器之後的雷射槍聲音

●「變化音高」做出不同版本的音效

最後一個步驟，把音效的音高調高一點、降低一點，多做一些不同版本的音效。排列組合不同版本的音效，就可以表演出各式各樣的「雷射槍」聲音。

🎵 雷射槍的音效

> **One Point**
>
> 雷射槍音效的重點是，音高要迅速地下降，讓音高產生急遽的變化。
>
> 如果想要改變音效的音色，可以把聲音調整成其他「波形」，或選擇其他的合成器音源試試看。

電腦

生活

人‧動物

戰鬥

其他

11

gyu-gyu！
製作「充電」的聲音

　　動作遊戲中經常可以聽到「充電的聲音」，可以表現出玩家在長按攻擊鍵的期間正在累積能量的狀態。

　　遊戲呈現累積能量狀態時，只要玩家按著按鍵不放，遊戲就會持續發出充電的聲音。所以，這時候搭配的音效，也要做成可以不斷循環播放的類型會比較適合。

　　充電音效的製作重點是「改變音高」。

（♪）充電音效

■輸入設定

●音源設定

　　音源使用「3x Osc」。

　　三個振盪器的波形都設定為「三角波」。第一個振盪器音高設定為「原音」，第二個振盪器調整為「低一個八度的音」，第三個振盪器調整為「低兩個八度的音」。

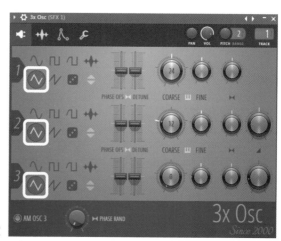

三個振盪器的設定

●輸入設定

在「C5」和「F6」輸入音符。

音符長度是「4 分音符」，速度設定為「♩=130」

輸入兩個音符是為了想讓聲音變得更加豐滿。三個「振盪器」全開，總共會有六個聲音疊在一起。

然後，使用 FL Studio 的「音高功能」，將輸入的聲音音高一口氣升高到「C7」附近。

在「C5」和「F6」輸入音符

🎵 把「C5」和「F6」升高音高之後

●讓聲音循環播放

接下來，要讓這個聲音循環播放。

不同軟體，有其各式各樣的聲音循環播放方式。這裡來試試看把音符直接複製貼上的做法。

將完成的音效與遊戲畫面組合起來，是由遊戲方去設定音效的循環播放。

這個階段只是為了要先確認音效循環播放的效果，所以先把音符複製貼上，聽聽看聲音效果。

把音符複製貼上

🎵 連續播放音符的聲音

■加工聲音

●削弱音效的「起音」

接著要使用「波封設定」，調整音效的「起音」。

削弱音效的「起音」，音效整體聽起來就會變得比較柔和。

拉高「ATT」旋鈕的參數，音效就會以較為緩和的方式發出聲音。

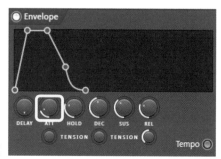

波封設定

(♪) 使用波封設定調整起音後

●使用「低頻振盪器」讓聲音變得肥厚

為了讓音效變得更加肥厚，使用「低頻振盪器」來豐富聲音。

要使用「低頻振盪器」搖晃的對象，是聲音的音高。到這個步驟為止製作好的聲音，只是單純地變成音高上升的狀態而已，仍是一個非常乾淨的聲音。這個時候可以使用「低頻振盪器」，讓聲音「一邊顫動音高、一邊上升」，就可以增加聲音的肥厚度。

用「低頻振盪器」搖晃聲音的音高，只需要在非常小的音程範圍之內晃動，搖晃的速度要非常快。

設定參數的要訣，要調整成不會被人發現聲音其實是有在搖晃。

用「低頻振盪器」搖晃音高

(♪) 充電聲音

One Point

用「低頻振盪器」高速搖晃聲音的音高，不同音高的聲音就會重疊在一起，可以得到像是使用 flanger 效果器一樣的效果。

使用這個手法可以強化出聲音的機械感，很容易就可以營造出科幻氛圍。請多活用這個技巧。

電腦

生活

人·動物

戰鬥

其他

12

滴哩滴哩！
製作「電流通過」的聲音

在電影作品中，時常可以看到電流通過的場景。例如：

- 通電的時候
- 破壞電器導致電流外漏的時候
- 科幻武器的充電聲音

🎵 電流通過的聲音

適合用於上列場景的音效，可以用「正弦波」製作出來。

■輸入設定

●音源設定

音源使用「3x Osc」。

需要使用兩個「振盪器」。其中一個振盪器音高設定為原音，另一個振盪器設定成低一個八度。這裡沒有使用三個振盪器，是因為不想讓製作出來的聲音變得太厚。

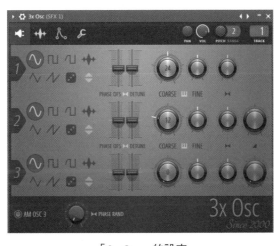

「3x Osc」的設定

●輸入設定

在「A#7」輸入音符。因為已經設定好其中一個振盪器的音高是低八度，所

以「3x Osc」播放出來的聲音，實際上同
時也有「A#6」。

到目前為止，只是做出一個非常尖
銳的「嗶—」聲而已。接下來，要以這
個聲音為基礎進行一些加工。

在「A#7」輸入音符

■加工聲音

●使用自動琶音器（arpeggiator）

首先，使用「自動琶音器」讓音產生隨機
變化。

「3x Osc」裡有內建自動琶音器，可以設
定琶音排列的方式和速度。

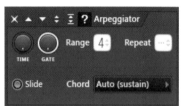

「自動琶音器」的設定

這裡示範的琶音速度為最高速；琶音排列方式為隨機排列；音高範圍在四個
八度以內。聲音的音高快速隨機變化，可以強化聲音的不規則感。

（♫）通過自動琶音器變化的聲音

●用「低頻振盪器」改變聲音的「共鳴」

接著要用「低頻振盪器」讓聲音的「共鳴」產生變化。

「共鳴」是一個可以強調出聲音特定頻率範圍的參數。
調整「共鳴」參數，可以讓聲音產生電流一般的「滋滋」
聲。

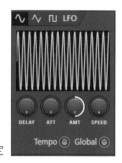

用「低頻振盪器」搖晃「共鳴」參數的設定

（♫）調整共鳴參數產生變化之後的聲音

●使用「低通濾波器」

接下來，要利用「低通濾波器」消除聲音的「高頻」。

設定「濾波器」時，隨著慢慢地拉低「濾波器」中的「頻率界線」，直到讓聲音彰顯強調變得像是電流滋滋聲的感覺。出現這個聲音時，就將「頻率界線」設定在這個值。

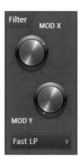

「低通濾波器」的設定

♪ 通過「低通濾波器」後產生變化的聲音

●用「等化器」調整聲音的頻率

最後用「等化器」來調整聲音的頻率。

要使用的等化器是「Fruity parametric EQ 2」。在主畫面左側的「Browser」欄有一個放大鏡圖示，點擊放大鏡可以直接輸入關鍵字搜尋。

目前製作出來的聲音帶有強烈的高頻。消除聲音的高頻後，就可以修飾出比較容易入耳的音效。

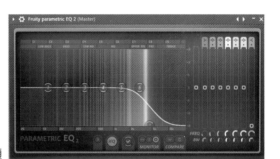

用「等化器」消除高頻

♪ 電流通過的聲音

> **One Point**
>
> 　　原本只是一個單純的「正弦波」聲音，經過各式各樣的加工手續，最後竟然可以得到一個完全不一樣的聲音。
>
> 　　要製作出充滿電氣感的音效，祕密武器是「共鳴」跟「隨機的自動琶音器」。
>
> 　　假如使用的軟體沒有「隨機的自動琶音器」功能，稍微花點時間手動輸入音符，也可以做出一樣的效果。

電腦

生活

人・動物

戰鬥

其他

13

咻叮一！
製作「閃亮亮音效」

在英雄主題的作品裡，絕對會出現「變身」和「經典英雄姿勢」的橋段。在這個時候幫主角加上"咻叮—！"這種「閃亮亮音效」，可以更加凸顯出主角的英雄度。

此外，「閃亮亮音效」也可以搭配「機器人啟動時眼睛發出光芒」、「發動必殺技時，畫面跳出的招式字卡」或是「角色變得跟流星一樣，消失在遠方」之類的場景，可以應用在各式各樣的時機，是一個很好用的音效。

製作重點在於「2k 赫茲附近的頻率區間」。立刻來試看看吧。

（♫ 閃亮亮音效）

■輸入設定

●音源設定

音源使用「3x Osc」。

使用兩個「振盪器」，波形分別選擇「三角波」跟「矩形波」。

把兩個「振盪器」的音高調整成相差 25 音分（cent）左右，設定成有點走音的感覺。

這樣設定，因為之後這兩個「振盪器」發出的聲音有一些微妙的音高差距，混在一起就會出現類似和聲的效果。

右圖示範，將「FINE」旋鈕調整音高，使第一個「振盪器」的音高大約上升 25 音分左右。

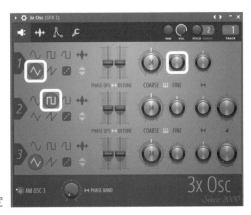

「3x Osc」的音源設定

●調整「波封參數」

接著，要調整「3x Osc」的「波封參數」。它可以設定聲音的音量變化。例如，按下鍵盤之後聲音要用什麼樣的方式出現，上升到多大聲；放開鍵盤之後，聲音又要用什麼樣的方式消失等，都可以用「波封參數」來調整設定。

依照右圖設定好「3x Osc」的「波封參數」後，只要按下鍵盤，就可以聽到一個起音稍稍被削弱但釋音得到延展的聲音。

關於"咻叮！"這個音效的「咻」的部分，只要減弱聲音的起音就可以得到類似聲音。

「波封參數」的設定

🎵 調整波封參數的C5聲

●輸入設定

首先，在「C3」輸入音符。

右圖示範的音符長度設定為「16分音符」。

將音符輸入「C3」位置。

接下來，為了讓聲音的音高急遽上升，在「D7」輸入「pitch note」。

右圖中的「pitch note」音符，雖然看起來像是一般的音符，但其實是一個能讓音高一口氣上升到「D7」的功能音符。

「pitch note」是「FL Studio」的特殊功能，如果使用的軟體沒有類似功能，也可以藉由音高曲線達成目的。

將「pitch note」輸入「D7」

調整聲音的起音之後，再把音高一口氣拉上來，就可以聽到"啾叮"的聲音了。這個半成品已經很接近我們想像中的聲音了。

♪ 讓「C3」的音高產生急遽變化之後

■加工聲音

●用「等化器」調整聲音的高頻

選擇「矩形波」波形的「振盪器」會合成出很強烈的高頻聲音，使用「等化器」來稍微削減一點高頻。

這裡使用的「等化器」是之前有提到的「Fruity parametric EQ 2」。

除了調整聲音的高頻以外，也可以把多餘的低頻切掉，這樣調整過的聲音會讓人有一種清爽的感覺。

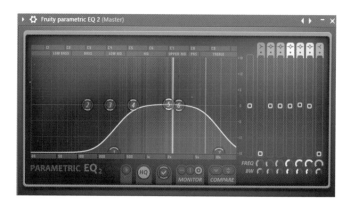

用等化器切掉聲音的高頻跟多餘的低頻

●用「相位偏移效果（phaser）」增添聲音的搖晃感

最後的修飾，使用「相位偏移效果」讓聲音加上搖晃感。

要使用的效果器是「Fruity Phaser」。

到目前為止，聲音都還只是停留在直線的印象。掛上「相位偏移效果」之後，聲音就會轉變成比較柔軟的感覺。

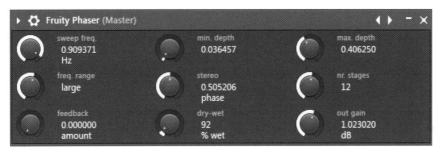

使用「相位偏移效果」調整聲音的搖晃度

🎵 閃亮亮音效

這個音效的製作重點是，要將輸入的音符設置在「D7」附近。

將音符輸入在「D7」附近，合成器會發出大約 2k 赫茲的聲音。

"咻叮！"中的"叮！"如果可以特別強調出 2k 赫茲附近的頻率，就可以得到很好的閃亮亮效果。請參考這個心得製作出閃亮亮音效吧。

電腦

生活

人‧動物

戰鬥

其他

14

pyu～～！
製作「滑稽音效」

　　在滑稽的動畫作品裡，時常可以看到角色被吐槽、呆站著苦笑，或是摔一個四腳朝天等橋段。在本章節就要來動手製作非常適合用於以上時機的「滑稽音效」。

　　想讓做出來的聲音呈現「傻傻的」感覺，有一個重點，就是不能用直線的聲音，一定要用圓的、不安定的聲音。

（♫）滑稽音效

■輸入設定

●音源設定

　　要製作出 pyu～的聲音，使用鋼琴音色可以得到很好的效果。

　　這次的音源要使用「FL Studio」附屬的「FL Keys」。

　　在「Channel rack」的下方按「＋」新增「FL Keys」。

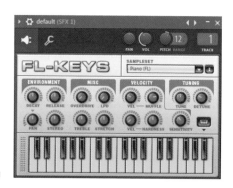

鋼琴音源「FL Keys」

●輸入設定

　　在「C4」輸入音符。

　　右圖示範輸入了一個小節左右的音符長度。這裡可以自行輸入需要的「滑稽音效」長度。

在「C4」輸入音符。

（♫）漏譯

電腦
生活
人・動物
戰鬥
其他

●激烈地搖晃聲音的音高

接下來，要試著用「音高曲線」，讓聲音的音高產生劇烈地搖晃。這個時候，利用「低頻振盪器」來畫出「音高曲線」，可以讓聲音出現有趣的效果。原本輸入的「C4」經過「低頻振盪器」不安定地搖晃之後，會從單純的直線聲音變成一個充滿趣味的聲音。

使用「低頻振盪器」設定「音高曲線」

（♬）搖晃音高之後的「C4」聲音

「低頻振盪器」可以設定聲音音高改變的「範圍」和「速度」，根據設定的參數不同，聲音的印象也會隨之改變。

●調整聲音的「釋音」

最後一個步驟，使用「音量曲線」來調整聲音的釋音。

想要製作出各式各樣不同長度的音效版本時，有一個可以提升效率的做法：先設置一個長音符，之後再用「音量曲線」切出想要的音效長度。

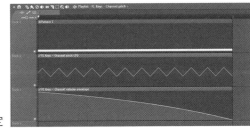

「音量曲線」的設定

（♬）滑稽音效

One Point　本章節介紹的「滑稽音效」製作方式，是藉由不安定的音高使聲音產生出趣味性。不過，直接使用打擊樂器做出滑稽感，也是常見的手法。

例如，用「木魚（woodblock）」做出像是「公雞叫（koke）」的滑稽聲音，或是利用像「震盪器（vibraslap）」這類本身就可以發出有趣聲音的樂器，都可以做出滑稽的聲音效果。

15

嘟～！
製作「電話回鈴音」

在文字遊戲或冒險遊戲中，經常會遇到電話聽筒傳來"嘟～嘟～"聲的場景。尤其是懸疑推理類的作品，「回鈴音」的戲分還真不少。

利用「正弦波」一下子就可以做出「回鈴音」。馬上開始動手試試看。

(♫) 電話鈴聲

■輸入設定

●音源設定

音源使用「3x Osc」。只使用一個「振盪器」，波形設定為「正弦波」。

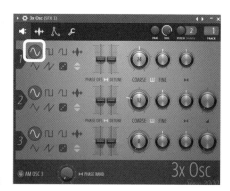

將「振盪器」的波形設定為「正弦波」

●輸入設定

在「G4」輸入音符。

音符長度是「附點4分音符」，速度設定為「♪＝85」。

設定完成即可得到一個「波一」的聲音。

在「G4」輸入音符

●用「低頻振盪器」搖晃聲音的音量

接著使用「低頻振盪器」，搖晃這個「波一」的聲音音量。

把聲音的音量設定成從最小聲到最大聲不斷來回變化，讓這個聲音快速地重複「音量淡入」及「音量淡出」的感覺。

記得搖晃模式要選擇「正弦波」這種較為圓潤的曲線。

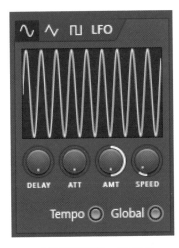

「低頻振盪器」的設定

🎵 電話鈴聲

只要兩個步驟就可以完成這個音效，非常簡單。

> **One Point**　把"波一"的聲音快速重複「音量淡入淡出」，聲音的「起音」與「釋音」會變得較為和緩，就完成「回鈴音」的音效了。

電腦

生活

人·動物

戰鬥

其他

16

叮咚！
製作「對講機的門鈴聲」

「對講機的門鈴聲」與 [2-15] 的「回鈴音」相關，也來試著做做看吧。

製作「對講機的門鈴聲」跟「回鈴音」一樣，只要利用「合成器」就可以輕易地完成。

在搭配音效的實際作業中，使用到「對講機門鈴聲」的機會也許不多。不過，可以藉由這個音效的製作過程，多加練習「波封」的調整方式。事不宜遲就開始吧。

🎵 對講機的門鈴聲

■輸入設定

●音源設定

音源使用「3x Osc」。只使用一個「振盪器」，波形選擇「三角波」。

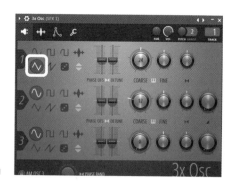

將「振盪器」的波形設定為「三角波」

●輸入設定

在「E5」跟「C5」輸入音符。

音符長度是「16分音符」，速度設定為「♪=80」

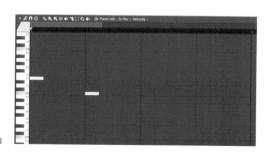

將音符輸入「E5」跟「C5」

🎵 將音符輸入「E5」跟「C5」之後的聲音

電
腦

生
活

人
・
動
物

戰
鬥

其
他

　　音符輸入完成後，「3x Osc」會發出「叮・咚」這樣斷開的聲音。

●設定聲音的「波封參數」

　　接著設定「3x Osc」的「波封參數」，調整「叮・咚」這個聲音的「起音」跟「衰減」。

　　如果「合成器」沒有「波封設定」功能，就只能依照輸入的音符長度，發出固定音量的聲音。

　　不過，如果能設定「波封參數」，就可以控制「從按下鍵盤開始、到放開鍵盤之後」這段期間「合成器」聲音的「音量變化」。

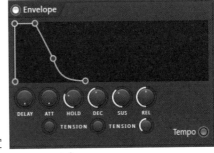

「波封參數」設定

（♪調整「波封參數」後的聲音）

　　在這個步驟要設定的「波封參數」是把「ATT旋鈕」轉到零，讓「叮・咚」的「起音」立刻出現。一邊調整「SUS」跟「REL」旋鈕，一邊決定聲音要如何收尾。

　　「波封參數」設定完成後，已經很接近對講機的門鈴聲了。

■加工聲音

●掛上「迴音效果」

　　接下來，使用「迴音效果」增加音效的響亮度。

　　這裡設定「迴音效果」的祕訣是，要能讓人感覺出「迴音」重複的間隔，但重複的次數要盡量少。

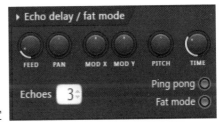

「迴音效果」的設定

（♪加上「迴音效果」之後的聲音）

●重現對講機的「機械式發聲」

　　最後一個步驟要用「等化器」，保留目前做好的這個聲音的「中頻」部分，讓做出來的"叮咚！"聲變成像是從對講機裡播放出來的感覺。

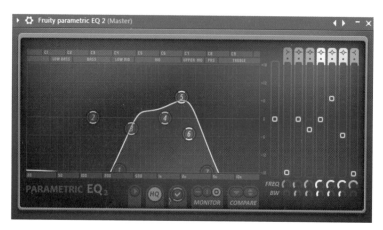

用「等化器」保留聲音的「中頻」

　　像「收音機」、「無線電設備」或「對講機」這類的機器，發出的聲音音色都會缺少「高頻」跟「低頻」。

　　在「等化器」中，通常都可以找得到模仿這種機器音色的預設設定，請嘗試活用調出充滿機械感的聲音吧。

♬ 對講機的門鈴聲

> **One Point**
>
> 　　最後一個步驟使用「等化器」的手法，不只是適用於音效，拿來處理人聲也會得到非常棒的效果。
>
> 　　無線電對講機中的通話聲、從收音機流洩出的音樂，或是「從電話中聽到的聲音」等，想要表現這類型聲音時，使用「等化器」效果絕佳。

17

喔～咿～喔～伊～！
製作「救護車的鳴笛聲」

電腦

生活

要錄到無雜音的救護車鳴笛聲，有一定的難度。使用合成器再現救護車音效則簡單多了。

現在就立刻來動手做做看吧。

🎵 救護車的鳴笛聲

■輸入設定

●音源設定

音源使用「3x Osc」。使用兩個「振盪器」，波形都選擇「正弦波」。

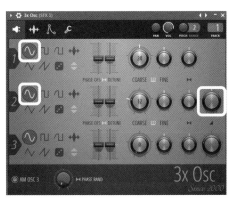

「振盪器」的波形設定為「正弦波」

接著，將其中一個「振盪器」的音高設定成稍微錯開 25 音分，讓合成出來的聲音有一點歪斜的感覺。

這是為了要重現救護車鳴笛聲的搖晃感。

若只使用一個「振盪器」，「合成器」發出的聲音會太過乾淨，會變得有點 Q 版的感覺，要特別注意。

相反的，如果音效要搭配的作品並不需要真實感，這種時候只使用一個「振盪器」，反而可以做出適合的聲音。

●輸入設定

在「B5」跟「G5」輸入音符。音符長度是「2分音符」，速度設定為「♪=205」

在「B5」跟「G5」輸入音符

（♫ 將音符輸入「B5」跟「G5」的聲音）

光只是輸入音符，發出的聲音就很像「救護車的鳴笛聲」了。

●調整「波封參數」

仔細聆聽，「B5」瞬間轉換成「G5」時可以感覺到"噗"的聲響。

聲音聽起來會這樣，是因為「正弦波」有著強烈的「起音」。

為了要消除這種音高瞬間切換的感覺，要使用「波封參數」稍微削掉一點「起音」。

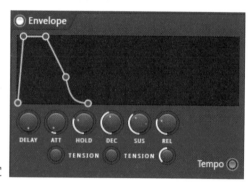

「波封參數」的設定

稍微增加一點「起音」的參數值，聲音出現的方式就會像是用了「音量淡入」的效果一樣。經過這個步驟，就可以稍稍削弱聲音的「起音」，讓整體聲音變得較為柔和。

（♫ 調整「波封參數」之後的聲音）

●用「空間效果器」呈現救護車的遠近

最後用「空間效果器」修飾。讓我們重現從遠方聽到的救護車鳴笛聲吧。

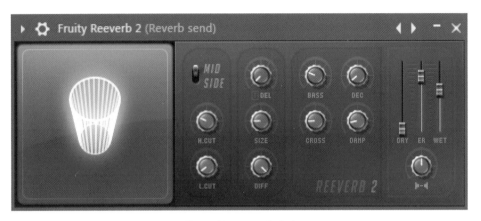

「空間效果器」的設定

沒有什麼需要特別注意的地方，憑自己的耳朵調整「空間效果器」的效果量，讓救護車呈現出不同遠近的感覺。

🎵 救護車的鳴笛聲

> **One Point**
>
> 　　救護車鳴笛聲的「空間效果」如果少一點，同時做出「都卜勒效應」，就可以生動地再現救護車從眼前呼嘯而過的畫面。
>
> 　　救護車離我們愈來愈近，鳴笛聲的音高跟音量都會漸漸地上升；救護車離我們愈來愈遠，鳴笛聲的音高跟音量又會逐漸下降。再補上一些車輛行走聲，可以讓救護車音效有更加真實的效果。
>
> 　　有些插件（plug-in）可以直接做出「都卜勒效應」的效果，可以多加應用。

電腦

生活

人・動物

戰鬥

其他

STEP3

動手做音效！
～收音篇～

本章開始，要使用麥克風收錄現實生活中的聲音，將其做為素材，進行音效的編輯製作。

以實際存在的聲音做為音效素材，最大的優點就是可以呈現出「真實感」。使用真實的聲音所製作而成的音效，在寫實類的作品中可以發揮出很棒的效果。

現在就拿起你的麥克風開始來收音囉！

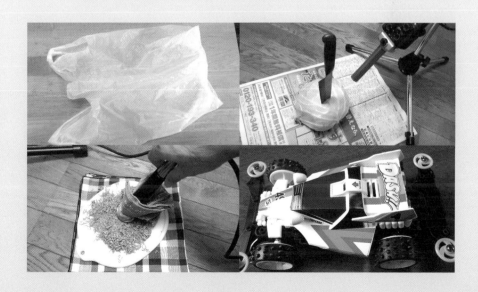

1

轟～～！
製作「熊熊燃燒的火焰音效」

　　說到「火焰的聲音」，大家會想到什麼樣的聲音呢？

　　是像營火那種「啪嘰、啪嘰」靜靜燃燒著柴火的火焰；還是動作片中時常可以看到的「轟～」的一聲，燒得漫天漫地、聲勢浩大的猛烈火焰。

　　這個章節要製作的，是後者大場面的「熊熊燃燒的火焰聲」。

　　想用聲音表現出「熊熊燃燒的大火」，只要能做出「火燒得啪滋作響」以及「焚風襲來的感覺」這兩個特徵，就能夠逼真地呈現出大火效果。

(♫) 熊熊燃燒的火焰音效

　　像這種「火焰聲音」，其實用身邊隨手可得的東西就可以製造出來。

①便利商店的塑膠袋
②自己的呼吸

　　竟然只要這兩樣東西！只靠這兩樣東西，要如何製作出「火焰的聲音」呢？現在就報給你知。

■使用「便利商店的塑膠袋」呈現火焰啪滋作響的感覺

●用塑膠袋的種類表現出火焰的質感

　　想要表現出火焰燒得啪滋作響的感覺，「PVC 塑膠袋」會是一個適合的好工具。最容易取得的就是「便利商店的塑膠袋」吧。

　　用雙手夾住塑膠袋，搓揉塑膠袋來製作出火焰的聲音。用麥克風把製造出來的聲音錄下來。這裡使用的麥克風是 Zoom 公司的「H2n」。

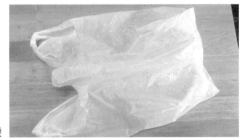

便利商店的塑膠袋

另外，也可以利用不同材質的塑膠袋，製作出不同的火焰音色。

使用比較硬的塑膠袋可以做出起音比較明顯的聲音，像是「燃燒中的火堆」那樣的「啪嘰啪嘰」的聲音；使用柔軟的塑膠袋，可以得到像是「流動的火焰」般的連續細小的聲音。

這裡使用的是較為柔軟的「便利商店的塑膠袋」。

用雙手夾住塑膠袋搓揉摩擦製造出火焰聲音時，有一個很重要的訣竅，就是「在腦海中想像著想要呈現出來的火焰影像」。

例如，想做出「燃燒中的火堆」的聲音，一定要慢慢地搓揉塑膠袋；如果是想做出「有攻擊性的火焰」感覺，一開始就要先用力地朝塑膠袋打下去，然後隨著想像中火焰燃燒的速度，放慢摩擦塑膠袋的動作等。最重要的是，要抱持著「用塑膠袋演奏」的心情。

在這個步驟會決定做出來的火焰表情，收音的時候，務必要演奏出在腦中想像的火焰影像喔！

🎵 摩擦便利商店塑膠袋的聲音

■對麥克風吹氣，表現出火焰的「火勢」跟「猛烈」

●用吹氣的聲音來表現「焚風」

接下來還要做出「火焰的焚風」。

只要對麥克風吹氣，就可以做出焚風的感覺。

在這個步驟，吹氣的方式也會影響到製作出來的「焚風狀態」。

用力地吹出"呼──"的感覺，可以得到「有速度感的熱風」；如果是用"呵──"的方式吹氣，可以輕易地做出「沉重的焚風」。請根據要搭配的火焰畫面調整吹氣方式吧。

●使用麥克風的注意事項

雖然這個步驟要對麥克風吹氣，不過，直接對麥克風吹氣其實傷害很大。尤其是電容式麥克風對衝擊特別敏感，對電容式麥克風吹氣，極有可能會造成麥克風的損壞。這種時候，就使用對震動耐受度較高的「動圈式麥克風（dynamic microphone）」來錄音吧。

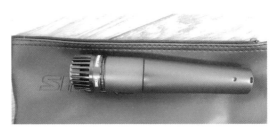

SHURE「SM57」動圈式麥克風

(♫吹氣的聲音)

■混和兩個素材降低聲音的音高，完成火焰音效

●混和「塑膠袋的聲音」跟「吹氣的聲音」

現在來試著把剛才錄好的兩個素材混和在一起。

混和素材時，要注意以下三點：

①兩個素材的長度要互相配合
②兩個素材的音量變化要互相配合
③根據想呈現的火焰影像，調整兩個素材的音量平衡

如果兩個素材的「聲音長度」跟「音量變化」不一樣，混和出來的音效就會感覺各自為政，沒辦法好好融合在一起。所以要盡量做出同樣表情的素材，呈現出音效的整體感。

另外，配合想要呈現的火焰影像，調整兩個素材的「音量平衡」，也是非常重要的一個環節。

「塑膠袋」的音量設定得比較大聲，火勢就會呈現出比較弱的氛圍；相反地，如果想要表現出火焰燃燒劇烈的樣子，增加「吹氣聲」的音量比例，應該就可以得到預期的效果。

用「淡出」處理音量的範例

(♫混和兩個素材之後的聲音)

●降低音高

最後，把上個步驟混好的聲音素材，降低整體的音高，火焰音效就完成了。

把整體的音高降低「一個八度」左右，製作出來的火焰效果通常都還不錯。

不過很難一概而論，最好的做法是邊調降音高，邊找出比較貼近心中火焰影像的設定。

用滑鼠左鍵點一下「Edison」的時鐘圖示，可以叫出「Time stretcher／pitch shifter」功能。

把整體聲音的音高調降一個八度的範例

♫ 完成的火焰音效

■補足

●用「distortion 破音效果器」補足音效的魄力跟高頻

如果完成之後的火焰音效感覺悶悶的，高頻聽起來不太夠，可以使用「distortion 破音效果器」來解決這個問題。

掛上「distortion 破音效果器」會使聲音的泛音增加，可以強調聲音高頻的部分。音效聽起來會變得比較清楚，也會增加音效的魄力。

不過，如果添加的破音效果太多，會使聲音失真扭曲。建議可以一邊增減破音效果量、一邊用耳朵確認聲音，在聲音聽起來不會變得怪怪的範圍內，使用破音效果來修飾聲音。

電腦

生活

人・動物

戰鬥

其他

掛上「distortion 破音效果器」之前

掛上「distortion 破音效果器」之後

(♬) 掛上「distortion破音效果器」之後的火焰音效

2

咻！
製作超快的「空氣振動音效」

　　在格鬥類或戰鬥類的作品中，「空氣振動的聲音」是一定會使用到的音效。

　　例如「揮動刀子」、「出拳」、「射出弓箭」、「很快地跳起來」等，這些經常出現在動作片中的快速動作，一定會使用讓人感覺空氣被劃開的「空氣振動聲音」，表現出動作的速度感。

　　現在就來試著製作出可以呈現速度感的「空氣振動聲音」。

♬ 空氣振動音效

　　認真地仔細聽聽看這個範本，會發現空氣振動的音色有些不一樣的感覺。

　　這個範本其實使用了兩個道具，製作出不同的「空氣振動聲音」。

　　這兩個道具分別是：

①竹棒
②跳繩

　　那就立刻來介紹，如何使用這兩個道具製作出空氣振動音效吧。

■揮動竹棒

●在麥克風前面，一鼓作氣地揮下去

　　這裡用的「竹棒」，是在百元商店找到的一種園藝小道具。

　　不是非得要用百元商店賣的竹棒才可以，把想用的棒子拿起來揮揮看，只要能夠發出好聲音，都可以拿來錄製音效。

　　錄音的方式很簡單，在麥克風前面一鼓作氣地把竹棒揮下去就可以了。要注意不要打到麥克風。

　　只用一支竹棒也可以，但同時揮動兩三支竹棒，產生出來的聲音也很有趣。

　　「空氣振動聲音」的音色，會隨著揮動竹棒的數量而改變，可以利用這個方法，輕鬆地多做出幾個不同版本的音效。

「竹棒」和「麥克風」

（♫）用麥克風收到的揮動竹棒聲音

　　想像搭配揮劍的動作，就可以收到一直線的「空氣振動聲音」。

One Point

　　在這個步驟的收音工作，建議使用「指向型麥克風」。因為像 "咻" 這種劃開空氣的聲音非常小聲，希望能清楚地收錄到目標聲音的細節，但同時也不想錄到太多不需要的雜音。所以，使用指向性高的麥克風，可以得到品質較佳的錄音素材。

　　如果遇到沒有「指向型麥克風」可用的情況，就用「手持錄音機」來收音。這樣應該連比較細微的聲音都可以清楚地捕捉到才對。

　　不過，用「手持錄音機」收音時，要記得麥克風不要選到「動圈式麥克風」喔。

■旋轉「跳繩」

●抓著「跳繩」轉圈圈

　　接下來，要使用「跳繩」製作出「空氣振動的聲音」。

　　跟「竹棒」一樣，使用的「跳繩」也是在百元商店買的。

　　如果只是拿著「跳繩」單純甩動，很難發出聲音。這時候要使用手腕，像旋轉鎖鐮一樣抓著跳繩轉圈圈，這樣比較容易發出劃開空氣感覺的聲音。

跳繩

🎵 旋轉跳繩的聲音

One Point
　　錄到了像是「揮動鞭子」或是「弓箭破空而出」的「劃開空氣」聲了耶。
　　「跳繩」的線比較細，可以輕易地製造出曲線般的空氣振動聲音。
　　跟「竹棒」不一樣，用「跳繩」製造聲音時需要旋轉跳繩，一定要在足夠寬廣的空間收音才行。
　　另外，「跳繩」的把手部分是塑膠材質，揮動收音時要緊緊握好把手，小心不要發出多餘的聲音。

■加工音效的音高，做最後的修飾

●改變音效的音高，製作出不同版本的音效

　　收錄好「空氣振動的聲音」，再調整一下「音高」，多做一些不同版本的音效，製作工作到此就大功告成了。

　　「空氣振動聲音」的音高如果比較低，效果會比較有重量；音高比較高則會有比較輕盈的效果。

　　此外，把「降低音高的空氣振動聲」跟「原本的空氣振動聲」重疊在一起，也可以做出很棒的效果。如果想要製造出厚重的「空氣振動聲」，請一定要試試看這個方法。

🎵 用改變音高後的各種不同版本音效，表現空氣振動的聲音

電腦

生活

人‧動物

戰鬥

其他

聽起來如何？只收錄了一個空氣振動聲，也可以得到各式各樣不同的版本，即使連續發出「空氣振動的聲音」，也不會讓人有機械般重複的印象。

One Point　關於調整聲音音高的方法，使用「改變音高的功能」，將聲音一個一個調整出不同的音高，這個方法當然也是可行。不過，更有效率的做法是利用「取樣機」。

把聲音輸入「取樣機」之後，只要按下「MIDI 鍵盤」，就可以發出這個聲音的各種不同音高。

前面有提到一個製作音效的小祕訣，是把兩種不同音高版本的音效重疊在一起。像這種時候，如果利用「取樣機」讀取音效再用鍵盤按出「和弦」，便能輕易地完成這項作業，大幅縮短製作音效的時間。

MEMO

3
繃～～！
製作「弓箭射中樹幹的聲音」

「主角遭受敵人襲擊，射過來的弓箭快速地擦過主角身邊、射中一旁的樹幹。」在時代劇或是電影中，大家一定有看過這種場景。

這個時候，為了強調弓箭的來勢洶洶，在弓箭射進樹幹後，會刻意加強箭尾持續震動的 "繃～～！" 的聲音。

（♫）弓箭射中東西的聲音

究竟這一連串的聲音是如何做出來的呢？

這裡示範的弓箭音效，可以分為下面三個部分：

① 咻！
② 扎！
③ 繃～～！

三種聲音各自完成之後再把它們組合在一起，就可以得到目標的弓箭音效。

那就一個一個來動手做做看吧。

■製作「劃開風的聲音」

●使用跳繩的聲音

像 "咻！" 這樣「劃開風的聲音」，可以使用 [3-2] 介紹過的「空氣振動的聲音」。

為了讓人感覺到劃開空氣的線條感，這裡要使用的是「跳繩」所做出的「空氣振動的聲音」。

（♫）用跳繩做出的劃開風的聲音

■製作「刺中東西的聲音」

●用菜刀刺高麗菜

接下來，要來做 "扎！" 這個聲音。

可以拿菜刀刺高麗菜產生出目標的聲音。

由於高麗菜葉有非常多層，用菜刀刺高麗菜時，可以很輕易地得到"扎！"的聲音。

收到一個清楚的"扎！"的聲音了。

拔出菜刀時，由於高麗菜跟菜刀會互相摩擦，容易發出一些參雜金屬的聲音，編輯音效時會剪掉拔出菜刀這段的聲音。

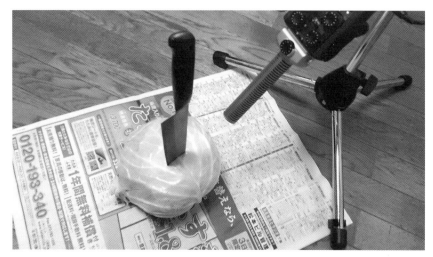

用菜刀刺高麗菜

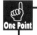 用菜刀刺高麗菜的聲音

高麗菜一定要放在穩固的平面上。

如果在會搖晃的平面上錄音，很可能會收到不必要的震動撞擊聲。如照片所示，在地上鋪好報紙，將高麗菜直接放在地上收音，應該是一個不錯的方法。

另外，使用刀子的時候要特別注意，小心不要受傷了。不需要用盡全力地刺高麗菜也可以做出好聲音。

■用「尺」加上「震動聲」

●用手指彈「尺」

用手指撥彈「尺」，可以產生出像"繃～～！"的震動聲音。將「尺」的一部分伸出桌子邊緣，用左手把「尺」固定好。

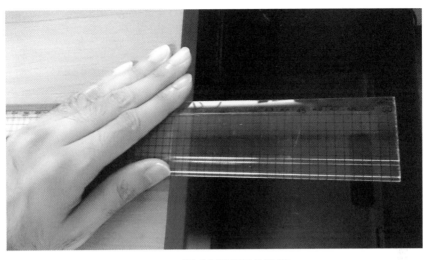

用手指撥彈尺的準備

　　準備好了之後，用右手手指撥彈尺懸空的部分，就會出現像以下範本的聲音。

🎵 尺震動的聲音

　　收到像 "繃～～！" 這樣的震動聲了。這個聲音可以用來表現弓箭刺中東西之後，箭尾還在震動的樣子。

One Point　用手指撥彈「尺」的時候，改變「尺懸空露出的距離」以及「左手固定尺的位置」，可以讓「尺」發出不同的聲音。

　　藉由以上方式，可以改變「尺」發出的：

• 聲音的長度
• 聲音的輕重
• 聲音的音高

　　直到製造出想像中的聲音為止，請大家多加嘗試，用各式各樣的組合方式來彈「尺」吧！

電腦

生活

人・動物

戰鬥

其他

■排列三個素材

●將素材組合在一起，完成音效

　　把到目前為止得到的「咻！」、「扎！」、「繃～～！」三個聲音，依照時間順序排列，弓箭音效就完成了。

　　組合素材時，讓「扎！」和「繃～～！」幾乎同時出現也不錯。

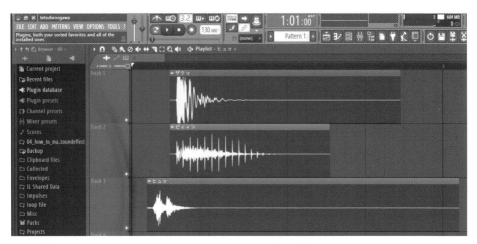

將三個素材排列在時間軸中

（♫）完成的弓箭刺進東西的聲音

　　聽起來如何？應該可以感覺到弓箭刺進東西的氛圍了。

　　不過，如果這個音效是用在同時有好幾支箭刺中東西時，尺震動的聲音就會變得有點吵。這種時候，抑制震動聲音或許比較恰當。

4

kyuuu！
製作「緊緊固定住的音效」

「緊緊勒住敵人的脖子」、「緊握拳頭」、「抓住敵人」之類的場景，加上"揪、揪！"的音效可以表現出緊緊固定住的感覺。這個聲音時常出現在各式各樣的動作片中，是一個很實用的音效。

(♪) 緊緊勒住逃走男子脖子的音效

聽聽看範本的音效，在骨頭斷掉之前，可以感覺到脖子被緊緊勒住了吧。像這種緊緊固定住的音效，到底是怎麼製作出來的呢？

當然，實際上無論多用力地勒住脖子，或是用力地握緊拳頭，都不可能會發出這樣的聲音。這只是一個為了增添演出效果另外加上去的音效，可以讓視聽者感覺到「好像被緊緊勒住脖子」。

其實這個音效的製作方式非常簡單，馬上來介紹製作過程吧。

■摩擦「皮革製的背包」

●最適合的聲音是皮革的「摩擦音」

用兩塊皮革相互摩擦，發出的「摩擦音」可以呈現出符合我們預期的緊緊固定效果。

這裡要使用的部分是「背包」的「皮革製的背帶」。

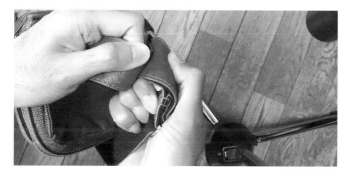

用「皮革製的背帶」相互摩擦

(♪) 皮革的摩擦音

彈指之間，緊緊固定的「揪、揪」音效就完成了。

這裡雖然是使用「背包」來製作音效，不過只要是皮製品，應該都可以拿來發出摩擦的聲音，用「皮製手套」或許也可以做出不錯的效果喔。

■跟其他的音效組合

●組合出格鬥場景

如果單獨使用「緊緊固定的音效」，呈現出來的效果可能不會太明顯，再聽一次在本章節開頭時介紹的格鬥場景範本。

這個範本音效，可以表現出「緊緊勒住逃走男子的脖子，直到把他的骨頭折斷」的畫面。

(♩)緊緊勒住逃走男子的脖子音效

聽起來如何？在緊緊勒住脖子的地方加上 "揪、揪" 兩聲，這樣「緊緊固定住的音效」聽起來就非常地自然了。

> **One Point**
>
> 　　像前面提到的例子，音效單獨出現，或跟其他的音效組合一起使用，可以呈現出不同的畫面。
>
> 　　搭配音效的時候，不能只以一個單獨音效的聲音來判斷是否適合放入作品；而是要根據作品整體的走向，確認選擇的音效是否確實符合畫面呈現出的感覺。搭配音效時，這點非常重要。

5

刷一叮！
製作「收銀機音效」

在角色扮演遊戲中，玩家買道具時很常出現「收銀機的聲音」。

玩家去道具商店採購，買完東西的瞬間，就會出現收銀機 "刷一叮！" 的聲音。光聽到這個聲音，就會讓人有一種「已經買好東西了」的感覺。是一個功能性很強的音效。

(♫) 收銀完成的聲音

要製作出像範本的「收銀機音效」，製作流程如下：

- 收銀機錢盒彈出來的時候，會發出 "刷一" 的「起音」。
- 做出像是收銀機發出來的 "叮！" 的鈴鐺聲。
- 把上面完成的兩個素材，以適當的時間比例組合在一起，完成收銀機音效。

現在就立刻開始來試試看吧。

■「塑膠容器」的撞擊聲音

●發出 "刷一" 的「起音」

為了要重現收銀機錢盒彈出來的聲音效果，有兩個聲音不可或缺，一是 "刷一" 的零錢撞擊聲，另外一個是錢盒彈出來的「起音」。

首先，準備一個「塑膠容器」把「零錢」放進去。

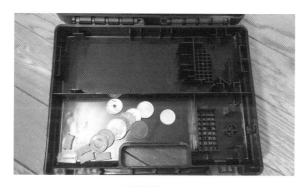

把零錢放進塑膠容器

　　範本音效是使用「手持錄音機的盒子」製作出來的。但只要是 A4 大小的塑膠盒，應該都可以拿來當做錄音的道具。根據要搭配的目標畫面，挑選適合的塑膠盒大小，甚至連放入的零錢數量也參照畫面調整，就可以做出更加貼合畫面的音效喔。

　　把盒子蓋起來，用一隻手一鼓作氣地猛搖。同時，用另一手的手掌來敲擊盒子，就可以利用零錢盒發出 "刷一" 的「起音」。

> 🎵 搖晃裝入零錢的塑膠容器的聲音

　　錄到了目標的收銀機「起音」，第一個素材就完成了。

■使用鬧鐘的鬧鈴

●重現收銀機的鈴鐺聲

　　製作收銀機音效，另一個不可或缺的素材就是「鈴鐺聲」。

　　進入電子化時代，在真實生活中結帳時，幾乎不會聽到收銀機發出 "叮！" 的鈴鐺聲了。

　　不過，在遊戲中如果聽到 "叮！" 的聲音響起，可以強調「已經完成購物了」的訊息。搭配音效時，還是可以善用這個鈴鐺的聲音。

　　在這個步驟，要使用「鬧鐘」的鬧鈴來製作出「鈴鐺聲」。

鬧鐘的鬧鈴

　　直接讓鬧鐘的鬧鈴響起一次 "叮！" 的聲音。

> 🎵 鬧鐘的鬧鈴聲音

鈴鐺聲的「釋音」非常重要，所以收音時一定要讓"叮！"完整地響完。

■以適當的時間比例，組合兩個素材來完成音效

●將兩個素材並列

　　現在來讓剛剛做好的「錢盒彈出聲」跟「鈴鐺聲」一起響起。把「鈴鐺聲」放在"刷一"的後半部，這種組合方式可以做出像範本一樣的收銀機效果。

在時間軸中排列兩個素材

（♪）收銀完成的聲音

　　聽起來如何？買完道具如果立刻聽到這個聲音，會加強「錢已經付出去了」的感覺對吧。

> **One Point**
>
> 　　這裡示範的「收銀機音效」給人一種明亮的印象，不適合用於帶有嚴肅氣氛的遊戲。
>
> 　　如果是較有真實感的遊戲，可以只用"刷一"的零錢聲音，或是選擇記號類的合成器聲音來為遊戲搭配音效，會比較適合整體遊戲氛圍。

電腦

生活

人．動物

戰鬥

其他

6

啾啾！
用原子筆製作「鳥叫聲」

需要鳥叫聲來搭音效的時候，實務上，通常都會去公園或是寺廟等戶外場所，直接收音來使用。

不過，如果不方便去戶外收音，利用身邊隨手可得的物品，也可以製作出鳥叫聲。

（♪）用原子筆製作的鳥叫聲

範本的鳥叫聲是使用「原子筆」製作出來的。

雖然這只是模仿鳥叫聲的音效，不過，確實呈現出了鳥叫聲的氛圍對吧。

趕緊來介紹如何用「原子筆」製作出鳥叫聲。

■應用「按壓式原子筆」

●重點在於「摩擦聲」

第一個步驟，準備好「原子筆」。要使用的是可以用大拇指按壓開關的「按壓式原子筆」。筆頭的按壓開關部分，要選擇「可以旋轉」的樣式。

按壓式原子筆

可以旋轉的部分

轉一轉筆頭可以旋轉的部分，就會發出跟範本一樣的「摩擦聲」。

（♪）原子筆的摩擦聲

聽起來如何？是不是跟「鳥叫聲」很像呢？

接著，要以這個原子筆的摩擦聲做為音效素材，讓這個聲音更像鳥叫聲。

■分析鳥叫聲

●跟真正的鳥叫聲相比

　　接下來，為了要讓製作出來的音效能夠更加接近鳥叫聲，先來聽聽看「真實的鳥叫聲」。這是在寺廟收錄的鳥叫聲。

(♫) 寺廟的鳥叫聲

　　果然，真實的鳥叫聲跟剛剛用原子筆發出來的聲音，兩者有些微妙的差別。

　　想要了解這兩個聲音到底哪裡不同，只要看了兩者的「頻率分布圖」應該就能發現某個特徵。

「原子筆摩擦聲」的
頻率分布圖

「鳥叫聲」的
頻率分布圖

　　上面是「原子筆摩擦聲」，下面是「鳥叫聲」。

　　可以發現，鳥叫聲的頻率幾乎都分布在「4k 赫茲」附近；而原子筆摩擦聲的頻率，則是廣泛地分布在「5k 赫茲～20k 赫茲」之間。

　　為了讓「原子筆摩擦聲」的頻率特徵更加類似「鳥叫聲」，可以用以下方式幫「原子筆摩擦聲」加工：

・把音高下降到 4k 赫茲附近

・用等化器把 4k 赫茲以外的聲音砍掉

　　經過這兩道加工手續，「原子筆」的頻率分布應該就會很接近「鳥叫聲」才是。

電腦

生活

人・動物

戰鬥

其他

■加工素材，讓音效頻率接近「鳥叫聲」

●下降音高，聚集音效的基礎頻率

為了呈現出「鳥叫聲」的頻率特徵，把音高下降到「4k 赫茲」左右吧。降低音高之後的「原子筆頻率分布圖」如下：

加工音高之後的
「原子筆頻率分布圖」

跟先前的分布圖相比，可以發現，本來散落在左側的聲音都往 4k 赫茲附近聚集了。「原子筆摩擦聲」現在聽起來還沒有很大的差別。

(♫) 加工音高之後的「原子筆聲音」

接下來，要用「等化器」把「原子筆摩擦聲」中 4k 赫茲以外的頻率全部砍掉。

用「等化器」消除 4k 赫茲以外的聲音

現在「原子筆」的頻率分布，變得跟「鳥叫聲」幾乎一模一樣了。請聽聽看經過這兩個步驟加工之後的「原子筆摩擦聲」：

(♫) 調整音高跟等化器加工之後的聲音

調整好音高跟EQ的聲音，已經非常接近「鳥叫聲」了。

最後使用「消除噪音」功能修飾，就可以完成以下範本的鳥叫聲音效。

(♫) 用原子筆製作的鳥叫聲

這個方法如何？

原子筆竟然可以變成鳥叫聲，很有趣吧。

> **One Point** 雖然這裡是用原子筆做示範，不過，只要能發出類似的摩擦聲音，應該也可以製作出鳥叫聲。請大家也試著用其他的摩擦聲製作出鳥叫音效吧。

7

嗶嗶！
用免洗筷製作「青蛙叫聲」

介紹完「鳥叫聲」音效，接下來要試試看做出「青蛙的叫聲」。

「青蛙叫聲」非常適合用來呈現鄉下的夏天夜晚。從田裡傳來的青蛙大合唱，特別能夠讓人感覺到夏天的氣氛呢。

🎵用免洗筷製作的青蛙大合唱

這個青蛙大合唱，竟然可以用「免洗筷」製作出來。

究竟如何用「免洗筷」做出青蛙叫聲？馬上介紹製作過程。

■演奏「免洗筷」

●用「免洗筷」發出聲音

首先，要準備好五、六雙免洗筷。免洗筷保持著原本兩兩相連的狀態就可以了，不用掰開。這裡要使用竹製的免洗筷。與木製的免洗筷相比，竹製免洗筷可以發出比較好的聲音。

準備免洗筷

接下來，要保留一雙免洗
筷，然後把剩下的免洗筷全部緊
貼著彼此排好，形成一個凹凹凸
凸的平面。

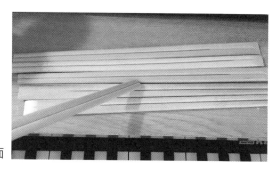

把免洗筷排在一起形成凹凸面

用手壓著排好的凹凸面，同時用保留的那雙免洗筷，像演奏刮葫（güiro）一
樣，輕輕地來回刷過凹凸面，就會發出類似以下範本的聲音。

（♪）輕輕地來回刷過免洗筷的聲音

聽起來是不是很像 "嘓嘓" 的青蛙叫聲了呢？已經有青蛙叫聲的節奏跟氛
圍，就以這個聲音做為音效素材開始進行加工吧。

■分析青蛙叫聲

●利用「頻率分布圖」

為了讓製作出來的音效更接近真實的青蛙叫聲，跟製作鳥叫聲的時候一樣，
先來聽聽看真正的青蛙叫聲，再試著分析聲音的頻率分布。

（♪）在田裡收錄的青蛙合唱

在田裡收錄的青蛙叫聲的「頻率分布圖」

看了這個圖可以發現，「青蛙叫聲」的頻率大約分布在「500 赫茲」、「1.5k 赫茲」和「4k 赫茲」附近，尤其在「4k 赫茲」附近特別明顯。

接著，看一下用「免洗筷」演奏出來的聲音。

用免洗筷演奏出來的聲音的「頻率分布圖」

可以看到，免洗筷聲音的頻率大範圍地分布在 1k 赫茲以上，尤其在 10k 赫茲附近特別明顯。

以頻率特徵而言，可以對「演奏免洗筷的聲音」進行以下加工：

- 用等化器除去 1k 赫茲以下和 4k 赫茲以上的聲音
- 凸顯出聲音的 1.5k 赫茲和 4k 赫茲

經由上述兩項加工手續之後，「演奏免洗筷聲音」的頻率分布圖應該就會變得跟「青蛙叫聲」相似。這裡忽略「500 赫茲」這部分的頻率，是因為想要重現從遠處傳來的「青蛙叫聲」。

來聽聽看真實的青蛙叫聲，聽起來感覺是遠處的青蛙合唱，再偶爾加上幾聲比較靠近的青蛙叫聲。

那些比較靠近的青蛙叫聲，就是頻率分布圖中「500 赫茲」的部分，所以這次做的音效就先不考慮這個部分。

■用「等化器」來模仿頻率特徵

●製作不同的青蛙叫聲

用「等化器」對素材進行加工之前，為了做出像是青蛙合唱的感覺，要用之前介紹的方式，先錄製好至少三種不同的青蛙叫聲素材。

再把不同的素材重疊在一起，增加聲音的立體感。重疊之後的聲音效果如下：

♬ 重疊三種演奏免洗筷的聲音

●用「等化器」調整音效

重疊三種素材之後，出現很多青蛙一起鳴叫的感覺了。現在再把這個重疊的聲音，設定成之前分析好的「EQ」分布。

使用「等化器」調整的地方如下：

• 消除 1k 赫茲以下和 4k 赫茲以上的聲音。

• 凸顯出聲音的 1.5k 赫茲和 4k 赫茲。

右圖是加工調整過頻率的「免洗筷」頻率分布圖。

用「等化器」模仿青蛙叫聲的頻率分布

♬ 用等化器調整後的「演奏免洗筷聲音」

現在「免洗筷」的頻率分布圖看起來如何呢？

「免洗筷」的頻率分布，幾乎變得跟真正的青蛙叫聲一樣了。聽聽看加工後的「免洗筷演奏聲音」，已經很像真正的青蛙叫聲了。

最後修飾使用「reverb 效果器」，增加音效的響亮度。完成的青蛙叫聲如下：

♬ 用免洗筷製作出來的青蛙合唱

One Point

只要利用「頻率分布圖」，抓出想要製作的目標聲音特徵，再模仿目標的頻率特徵，對素材進行加工，就算使用的素材與目標聲音完全不一樣，也可以做出非常接近目標聲音的音效。

這種方式不只可以用來製作鳴叫聲，「想要模仿 ×× 的聲音！」的時候，也是非常好用的方法。請務必要好好利用「頻率分布圖」喔！

8

啪搭啪搭！
製作「鳥拍動翅膀的音效」

大家知道鳥展翅飛翔遠去的畫面，其實也有加上音效嗎？

為何不直接使用真實的聲音呢？因為只針對「鳥拍打翅膀的聲音」進行收錄，是一項非常困難的作業。

「樹葉搖晃的聲音」、「其他的鳥叫聲」、「劃過空中的飛機」等，在戶外有許許多多的聲音，收錄時很容易把其他不需要的聲音一起錄了進去。

不過，只要使用某個東西，就可以做出以下表現出鳥拍動翅膀的聲音。

🎵 兩隻鳥交差飛過去的聲音

那個東西就是「手帕」。接著，來介紹如何使用「手帕」表現出鳥拍動翅膀的樣子。

■像是揮動翅膀般地揮舞手帕

●意識著翅膀的節奏及律動

不管用什麼樣的手帕都可以，不過，揮舞時手帕若富含空氣，比較容易呈現出「啪搭」的感覺。所以，要先把手帕攤開，將手帕的四個角集中在一點、用手捏著，再開始揮舞手帕，這樣製作出來的聲音效果比較好。

另外，想要強調出聲音的「起音」時，可以用一隻手揮動手帕，同時用另一手的手掌拍打，表現出像是翅膀一樣的演技，就可以讓做出來的聲音呈現出「啪搭」的感覺。

在麥克風前揮動手帕

🎵 用手帕做出來的「鳥拍動翅膀的聲音」

🎵 邊揮動手帕邊用手拍打所做出來的「鳥拍動翅膀的聲音」

雖然只是在麥克風前揮舞手帕而已，但彷彿就聽到了鳥在拍動翅膀的聲音了。在這個步驟，最重要的是「節奏跟律動」。

用手帕製作聲音的要訣就是，要一面想像鳥拍動翅膀的樣子，同時像是變成鳥一樣用手帕展現出演技，如此就可以製作出很棒的聲音。

■用其他的布料做出不同版本的音效

●使用褲子

想要改變「拍打翅膀聲音」的音色，用其他的布料代替手帕，也會有很好的效果。

例如，以下的範本是使用褲子做出來的聲音。

在麥克風前揮舞褲子

(♫) 用褲子做出來的「鳥拍動翅膀的聲音」

用褲子做出來的聲音比較肥厚，變成像是大型鳥類在拍動翅膀的感覺了呢。

就像這樣，可以利用不同的布料改變聲音呈現出的鳥的形象。為了可以很快地找出符合心中想像的「拍打翅膀聲音」，最好是先拿各式各樣的布料來揮揮看，聽聽看不同布料呈現出來的聲音。

●用「左右相位」表現鳥飛起來的樣子

配合畫面中鳥的動作，用「左右相位」把「拍動翅膀的聲音」調整成「分別在視聽者的左右兩端」響起，可以讓整個聲音演出更加真實。這裡想像的畫面，是兩隻鳥交叉飛過去的場景呈現出來的效果。

(♫) 兩隻鳥交叉飛過去的聲音

聽起來如何？由於用聲音來傳達動向，鳥飛過去的畫面一瞬間就變得很真實吧。

One Point　這裡示範調整音效的「左右相位」，可以增加聲音的動向，還可以讓人感覺聲音是「有生命的」。請一定要好好應用這個技巧喔！

<table>
<tr><td>9</td><td># 趴沙─！
製作「人倒下的音效」</td></tr>
</table>

跟人類動作相關的音效，在各式各樣的場景與作品中時常出現。

本章節要介紹在這類型音效之中，經常會使用到的「人倒下時的音效」。

（♪ 人倒下的音效）

像這樣 "趴沙─！" 倒下的音效，跟人倒下的影像結合在一起時，聽起來非常自然。不過實際上，人類就算真的往地面倒下也不會發出這樣的聲音。這是為了表現出角色的重量以及痛楚感，在後製時才加上的「被製作出來的音效」。

馬上來介紹這個「人倒下音效」的製作方式吧。

■準備道具

●把電話簿或雜誌捆成圓筒狀

首先，要準備的東西是電話簿。如果沒有電話簿，用有厚度的雜誌也可以。用膠帶把電話簿捆成圓筒狀，整本固定好。

用膠帶把雜誌捆成圓筒狀固定

用膠帶固定電話簿，是為了避免書頁翻開發出不必要的聲音。

固定電話簿時，最好是多捆兩三層膠帶。因為等一下會很粗暴地使用這捆書，為了能讓這捆書承受得了施加的衝擊，還有製造聲音時不想錄到書頁翻開的聲音，一定要把書確實固定好。

如果可以，最好是準備好兩筒像這樣固定成圓筒狀的書。用一筒書，可以做出像是 "咚！" 這種有著短起音的聲音，不過很難呈現出 "趴沙─！"、"咚、

咚！"之類有層次的倒下方式。

　　準備兩筒書做為道具，些微地錯開起音，就可以呈現出像是「框唥框唥地倒下」之類的畫面，非常推薦大家先捆好兩筒書備用。

●把捆好的書裝進手提袋中

　　第二個步驟，把捆好的兩筒書放進「手提袋」。

　　使用的手提袋以素面的設計最為理想。要避免使用有金屬吊飾或是拉鍊的袋子，否則敲擊道具時會發出金屬的聲音。這裡示範使用的手提袋，也是在百元商店找到的。

把綑成圓筒狀的雜誌裝進手提袋

　　把捆好的書放進手提袋，是基於以下三個考量：一是要盡量避免書頁散開；二是要緩和敲擊的起音；最後一個原因，書在手提袋中撞來撞去，比較容易發出像是衣服摩擦的"沙沙"聲。

●準備緩衝材料

　　接下來，準備用來毆打的地面。即使使用的手提袋沒有多餘的裝飾，但就這樣把準備好的道具直接打在木地板或是地毯上，也只會發出一些像是「咚！」或「乓！」這種硬梆梆的聲音。而這是由於綑成圓筒狀的「書角」直接撞擊到地面的緣故。

　　為了吸收使用道具時的衝擊力，讓做出來的聲音變得較為圓潤，需要準備海綿類的緩衝材料。

海綿類的緩衝材料

　　在這裡示範使用的緩衝材料，是在郵寄包裹時經常使用的預防撞擊的海綿。
地面鋪上緩衝材料之後再用道具毆打地面，書角就不會直接受到撞擊，本來硬梆
梆的聲音會立刻變成像是「啪沙―」那樣緩和的感覺。

■錄音與修飾

●用盡全力砸下去

　　準備工作到這邊就大功告成了，現在就只剩下用盡全力地把準備好的手提袋
砸下去！

　　用道具做出來的撞擊聲音如下：

（♫ 撞擊電話簿的聲音）

●重疊聲音

　　最後的修飾，要把錄好的撞擊聲音一個一個重疊在一起。

用時間軸重疊素材

　　將錄好的撞擊聲一個一個切開，不管有幾個聲音，都把它們全部疊在一起，變成一個厚塊。把素材重疊在一起，可以展現出有魄力的聲音效果。

　　在這裡有一個小祕訣，重疊素材的時候，如果把各個撞擊聲的時間稍微錯開一點點，就可以表現出層次感。

　　依照說明重疊素材後，完成的聲音如下：

（♫ 人倒下的聲音）

　　聽起來如何？

　　本節示範的音效製作方法，所有使用到的道具都隨手可得，請務必試著做出只屬於你自己的「倒下的聲音」。

> **One Point**
>
> 　　用來裝雜誌的手提袋，也可以換成用背包或是上衣夾克等其他布料來試試看。
>
> 　　使用與畫面人物相同種類的衣物，就可以做出更加符合畫面的倒下音效喔！

10

軋—！
製作「骨頭斷掉的音效」

電腦

　　觀賞作品時，如果看到骨頭斷掉的場景，應該會在那個當下聽到 "軋—" 或 "啪茲" 之類的聲音。

（♪）用白菜跟乾麵製作出的骨頭斷掉音效

生活

　　在動作片或格鬥遊戲中，時常會使用到骨頭斷掉的音效。

　　實際上，骨頭斷掉並不會發出什麼聲音。不過，為了要表現出畫面的痛楚感及殘虐程度，可以利用音效呈現出想要的效果。現在就來試著做做看吧。

　　需要準備的道具有「白菜」跟「乾麵」。

人・動物

■扭斷「白菜」

●用蔬菜來表現出殘虐感

　　首先，從「白菜」開始來錄音。

　　蔬菜是最適合用來表現出殘虐感的錄音道具。

　　尤其是「白菜」，可以發出富含水分的折斷聲，會給人一種血淋淋的感覺。收音時先以「白菜」的芯為中心，把白菜摺疊收攏，然後在麥克風前一口氣把白菜扭斷！

戰鬥

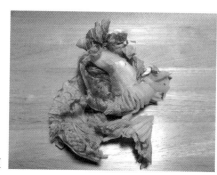

扭斷後的白菜

其他

（♪）扭斷白菜的聲音

　　聽起來如何？現在已經錄到了能夠呈現出「骨頭硬度」的 "折斷聲"，令人感到「心裡發毛」的 "血淋淋" 素材了。為了使聲音的演出更加豐富，還要使用另一個道具來做出音效素材。

■碾碎「乾麵」

●表現出「骨頭的堅硬質感」

接下來，要準備的道具是「乾麵」。

為了讓音效能夠更加呈現骨頭的堅硬質感，需要利用「乾麵」製作音效素材。

如下面照片所示，直接用麥克風來碾碎「乾麵」。

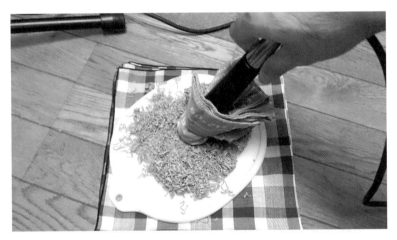

把麥克風壓在乾麵上

在這個收音步驟，要特別注意，用來碾碎乾麵的麥克風要選擇使用「動圈式麥克風」。

如果用收音敏感度較高的「電容式麥克風」來錄音，不需要收到的雜音也會一起被放大，這樣很難收到清脆的 "咯咯" 粉碎聲。

這裡收音示範使用的麥克風是「SHURE」的「SM57」，為了避免「乾麵」傷到麥克風，要用手帕先把麥克風包好。

準備好之後，就可以開始用麥克風，時而粗暴、時而溫柔地碾碎「乾麵」。

（🎵 用麥克風碾碎乾麵的聲音）

現在收錄到 "咯咯" 的堅硬聲音了。

●使用「distortion 破音效果」增加音效的粗暴感

　　由於錄音時「動圈式麥克風」被手帕給包住了，收到的聲音會變得有點悶悶的，削弱了爆破的感覺。所以，要用「等化器」來消除素材的低頻，再加上一些「distortion 破音效果」，增加聲音的粗暴感。

　　掛上「distortion 破音效果」，可以讓聲音產生爆破的碎裂質感。

　　🎵 用 distiontion 效果器跟等化器加工後的碾碎乾麵聲音

■重疊素材完成音效

●重疊素材

　　接下來，把這兩個加工完成的素材重疊在一起，完成「骨頭斷掉的音效」。

　　透過「白菜」跟「乾麵」的「音量平衡」，來調整骨頭斷掉聲音的質感。請根據需要搭配的目標畫面調整，直到混和完成的聲音接近想要呈現出來的效果。

　　這裡是以幾乎相等的比例混和素材的音量。呈現出來的效果如下：

在時間軸中重疊素材

　　🎵 用白菜跟乾麵製作出的骨頭斷掉聲音

　　聽起來如何？製作出了聽起來很痛的「骨頭斷掉聲音」了！

> **One Point**
>
> 　　本節介紹了用「白菜」和「乾麵」來製作音效。不過，大家也可以用「免洗筷」或「大鼓聲」等其他道具，表現出骨頭斷掉的樣子。
>
> 　　此外，如果在使用「骨頭斷掉音效」的同時，加上「把對方緊緊束縛住的音效」，就可以表現出骨頭慢慢地被折斷的畫面，請各位試試看這個搭配方式吧！

11

刷！
製作「拔刀的音效」

　　「刀子的聲音」很常使用在「時代劇」或是「日式動作遊戲」等作品中。當角色拔出刀子的時候，一定可以聽到一聲「刷！」的音效。

🎵 拔出刀子的聲音

　　這個音效可以有效地表現出刀子的「銳利感」。

　　製作拔刀音效的重點在於「金屬互相摩擦的聲音」。要徹底呈現出金屬摩擦聲及其「釋音」，表演出拔刀的感覺。

■準備「金屬板」以及「長的螺絲起子」

●用「摩擦聲」表現出拔刀的樣子

　　第一個步驟，要做出表現拔刀動作的聲音。

　　會用到的道具有「長的螺絲起子」跟「金屬板」（這兩樣東西在五金行都買得到）。

金屬板和螺絲起子

　　把「螺絲起子」的「金屬長條部分」確實地壓放在「金屬板」上，根據要配合的畫面，讓「螺絲起子」擦過「金屬板」發出聲音。

　　如果是快速拔刀的畫面，錄音時，要很有氣勢地一口氣把螺絲起子快速擦過金屬板；如果是緩緩拔刀的畫面，則要把螺絲起子慢慢地擦過金屬板。為了收到

金屬摩擦聲的「釋音」，螺絲起子擦過金屬板之後，一定要確實收音到金屬板完全停止震動為止。

另外，根據拿「金屬板」的方式不同，也可以讓「釋音」做出不同感覺的共鳴。

想要做出沒有共鳴的拔刀音效，可以用整個手掌握住金屬板，抑制製作出來的聲音殘響；相反的，如果想要做出有共鳴的拔刀聲，可以只用大拇指跟食指捏住金屬板，做出來的聲音就會震動久一點，釋音也會比較清楚。

(♫) 金屬板跟螺絲起子相互擦過的聲音

■用「萬能鉗」表現 "握住刀柄的聲音"

●做出乾脆俐落的聲音

接下來，要來做「握住刀柄的音效」。

角色拔刀的時候，一定會先握住刀柄。所以要在拔刀音效中，加入握住刀柄時發出的獨特聲響，讓製作出來的音效更有 "刀子的感覺"。

這裡要使用「萬能鉗」，表現握住刀柄的聲音。

萬能鉗

很有氣勢地一口氣握住「萬能鉗」上端鎖的部分，就可以做出乾脆俐落的握住刀柄聲音。

(♫) 握住萬能鉗的聲音

完成「握住刀柄的聲音」跟「拔出刀子的聲音」了。

■重疊素材完成音效

●以適當的時機重疊兩個素材

最後混和這兩個準備好的素材，拔刀音效就大功告成了。

一開始先放「萬能鉗」做的素材，然後緊接著出現「金屬摩擦的聲音」，表現出「拔刀的樣子」。

在時間軸中重疊素材

(🎵)完成的拔刀音效

> **One Point**
>
> 製作刀與劍的音效重點都在「金屬互相摩擦的聲音」。但是，想要表現「劍」的時候，要稍微改變一下道具。因為「劍」的聲音給人的印象，跟「刀」的聲音不同。
>
> 使用帶有厚重感的音效表現「劍」的聲音，通常可以達到不錯的效果。所以，可以使用「平底鍋」或「鏟子」等道具來製作「劍音效」。
>
> 根據搭配的畫面改變道具來收音，可以呈現出不同的效果。請各位務必多加嘗試，利用不同的道具做出適合畫面的聲音效果。

12

嗡一！
製作「機器人動作音效」

在動畫之類的作品中如果看到機器人登場，它們行動的時候，多半都會發出
"嗡一！"的機械運作聲對吧？

（♪ 機器人行動的聲音）

其實上面的範本音效，是用一個非常特別的東西做出來的。

這次要用的錄音道具就是「吸塵器」。

趕緊把家裡的吸塵器找出來，開始來做機器人音效了！

■收錄吸塵器的「馬達聲」

●效果十足的「馬達聲」

首先，要錄下吸塵器的「馬達聲」。

吸塵器愈大，馬達的聲音就會愈有魄力。所以準備吸塵器時，盡量拿大一點
的機型，避免用手提式吸塵器來收音。

收錄完成的吸塵器「馬達聲」如下：

（♪ 吸塵器的馬達聲）

吸塵器的馬達聲

電腦

生活

人・動物

戰鬥

其他

■對吸塵器的馬達聲進行加工

●擷取素材

等一下只會用到吸塵器剛開始運轉的聲音，所以，先修剪一下剛才錄好的「馬達聲」，把需要的素材擷取出來。

擷取出的馬達聲

●讓素材音量淡出

接下來，要讓擷取好的素材音量緩緩地淡出。

可以使用「音量曲線」做出音量淡出的效果。

（♪）讓音量淡出的馬達聲

讓素材音量淡出

●音量標準化＆降低素材音高

調整好素材的音量淡出效果之後，要讓素材整體「音量標準化」。然後，再另外把素材的「音高降低」，讓音效表現出厚重感。

（♪）音量標準化以及降低音高之後的馬達聲

把素材音高降低一個八度

■將「原來音高的素材」與「降低音高的素材」重疊，補足音效的高頻及低頻

●將兩個素材重疊

最後一個步驟，要把「原來音高的素材」跟「降低音高的素材」混和在一起。

如果單獨使用「降低音高的素材」做為音效，由於聲音缺少高頻，音效聽起來會悶悶的聽不太清楚。

所以，可以將兩個素材混和在一起，補足音效的高頻並增強音效的魄力。

在時間軸中重疊「原來音高的素材」及「降低音高的素材」

🎵 機器人行動的聲音

聽起來如何？沒想到吸塵器竟然也可以拿來製作音效，很令人驚訝吧。

> **One Point**　還可以把完成之後的「機器人動作音效」，混和「DVD 播放機光碟盤伸出來的聲音」或「數位相機伸縮鏡頭的聲音」等。混和其他的機器聲音一起使用，可以讓音效強調出機械動作的複雜性。
>
> 🎵 各式各樣的的機器人動作音效

電腦

生活

人‧動物

戰鬥

其他

13

碰！
製作「爆炸音效」

在動作電影或遊戲中，當建築物被破壞，或是機械類的敵人倒下時，通常都可以聽到一聲驚天動地的 "碰！" 的聲音。

(♫) 大規模的爆炸聲

像這種大規模的爆炸聲，在現場實際收音是非常困難的。所以，必須要用模擬聲音的方式來創作出爆炸音效。

本節將介紹如何製作出像是發生「大爆炸」般的「大規模爆破聲」。

■混和各式各樣的衝突聲音

●使用「小鼓（snare drum）」

首先，要收錄「小鼓」的聲音做為音效素材。

「小鼓」就是在爵士鼓組中心的那顆鼓，外型很像「小太鼓」。

小鼓表面

這裡是使用了「真實的小鼓」實際收音。不過，如果沒有小鼓，也可以利用取得的「小鼓素材聲音」來進行後續加工。

收錄重點是要選擇可以用「響弦（snare）」做出不同音色效果的小鼓。

所謂的「響弦」，就是在「小鼓」下方捲捲的那些金屬線。拜「響弦」所賜，小鼓可以發出獨特的 "磅" 的聲音。（若把「響弦」鬆開，小鼓聲音就會變成像是太鼓的 "咚咚" 聲。）

在小鼓下方繃緊的「響弦」

想要清楚地收錄到小鼓「繃緊響弦」的音色，把麥克風設置在小鼓下方，這樣收音的效果會比較好。

🎵 從小鼓上方收到的聲音

🎵 從小鼓下方收到的聲音

聽聽看以上兩個範本，小鼓收音的方式不同，收到的聲音會有差別。從小鼓下方收錄聲音的方式（也就是把麥克風朝向響弦），會收到比較混濁的聲音。

由於製作目標是爆炸聲，聲音聽起來不能那麼平滑，所以，要把麥克風設置為朝向響弦來收音。等一下就要使用這個收錄到的小鼓聲音，來進行加工。

電腦

生活

人·動物

戰鬥

其他

●加工小鼓素材

要對小鼓素材進行以下的加工：

- 降低聲音的音高，強調低音。再放慢聲音的速度，強調出粗糙感。
- 稍微掛一點「distortion 破音效果」，讓聲音變得誇張。
- 加一點殘響效果。

(♪) 加工後的小鼓素材

光只是把素材的音高降低，就可以讓人感覺出爆炸聲的氛圍了。再加上「distortion 破音效果」跟「殘響效果」，可以讓聲音表現出爆炸的大規模。

●敲擊鐵板，使用「衝突聲」

接著，要收錄敲擊鐵板的聲音。

剛好我家倉庫的門是用鐵板做的，就拿木棒 "砰" 的敲敲看。

以下範本，是把收到的敲擊聲稍微降低音高之後的樣子：

(♪) 把敲擊鐵板的聲音降低音高

●添加「火焰音效」

把「火焰音效」也丟進素材裡吧。

「火焰音效」的做法在 [3-1] 有介紹。

加入「火焰音效」，可以讓聲音表現出爆炸時的「炎熱感」。

(♪) 火焰的聲音

●添加「雷聲」

最後是「雷聲」。

由於「打雷」是一種自然現象，可以錄到「雷聲」的時機非常稀有寶貴。

要蒐集「雷聲」，只能隨時準備好麥克風，讓自己處於隨時都可以開始錄音的狀態。等到一打雷，就趕緊抓住機會錄下雷聲吧！

「雷聲」不管是用來表現「地鳴」或是「震動的聲音」，都非常地好用。

(♫) 雷聲

■混和所有素材

●重疊所有聲音

把到目前為止準備好的素材全部疊在一起，就完成爆炸音效了。

混和素材時，依據各個素材的音量比例，會改變爆炸音效成品的音色。請各位混和素材時，慢慢嘗試，調整出符合目標畫面的音量平衡吧！

(♫) 大規模的爆炸聲

此外，藉由改變混和素材的音量比例，或是調整音效的音高，便可增加爆炸音效的種類。

也可以混和「碎片啪啦啪啦掉下來的聲音」，或是「玻璃破掉的聲音」，能夠讓音效更加有效地表現出建築物被破壞的樣子。

(♫) 不同版本的爆炸聲

One Point　　雖然聽起來只是一個爆炸聲，但藉由重疊大量的聲音，就可以做出具有厚重感的效果。

　　除了本節所介紹的素材之外，各位也可以試試看製作出各式各樣的衝突聲音。請嘗試使用自己獨創的素材製作爆炸音效。

電腦

生活

人・動物

戰鬥

其他

14 啪滋啪滋！ 製作「電擊音效」

在其他章節有介紹過電流相關的音效製作方式，通常會利用「合成器」來製作這類型音效。不過，我之前有嘗試過用收音的方式來製作電擊音效，聲音效果出乎意料的還不錯。為大家介紹這個意外發現的方法。

發現的電擊音效素材，竟然是「迷你四驅車」。

♫ 用迷你四驅車製作的電擊音效

沒想到用「迷你四驅車」竟然可以做出「電擊音效」吧。

那就開始來介紹這個「電擊音效」的製作方法。

■使用「迷你四驅車」

●收錄「迷你四驅車」的車輪空轉聲

要用「迷你四驅車」製作「電擊音效」，必要的素材就是「車輪運轉的聲音」。

打開「迷你四驅車」的開關，四驅車的馬達開始運傳，車輪也會開始旋轉。

迷你四驅車

♫ 迷你四驅車的車輪空轉聲音

範本聽到的「車輪空轉聲」，就是要拿來做「電擊音效」的素材。

■使用各式各樣的效果器

●掛上「distortion 破音效果」讓聲音變得更加激烈

對素材掛上「distortion 破音效果」，可以讓聲音變得更加激烈，聽起來好像快要爆炸了的感覺。但如果掛太多破音效果會讓聲音變得扁扁的，要特別注意。

♫ 迷你四驅車的車輪空轉聲音（distortion）

●**相位偏移及殘響效果**

　　掛上相位偏移效果，聲音會產生「扭來扭去」的感覺。然後，再掛上殘響效果，可以讓聲音變得比較深厚。

> （♪）迷你四驅車的車輪空轉聲音（相位偏移&殘響）

●**「flanger」效果**

　　「flanger」效果不只是可以把聲音變得扭來扭去而已，還可以得到重疊兩、三層聲音的效果，聲音會變成像是人造的機械聲音。

> （♪）迷你四驅車的車輪空轉聲音（flanger）

●**善用音量淡出**

　　將車輪持續空轉的聲音，設置適當的音量淡出，可以留下「車輪開始轉動那瞬間」的「起音」，做出像是「啪嘰」一聲的「聲音彈開感覺」。

> （♪）迷你四驅車的車輪空轉聲音（音量淡出）

●**加工音高**

　　降低素材的音高，可以增加聲音的低頻，讓聲音變得更有魄力。不過，降低音高的素材不是單獨使用，要跟「原本音高的素材」混和，補足音效的高頻。若是覺得音高拉得太低，只要再調整兩者之間的音量平衡就行了。

> （♪）迷你四驅車的車輪空轉聲音（加工音高）

●**組合素材**

　　經過了各式各樣加工的素材，現在要把它們全部組合在一起。原本只收錄了一個聲音，不過現在完成的音效，聽起來就像是合成器製作出來的複雜聲音。

> （♪）用迷你四驅車製作的電擊音效

> **One Point**　本節是介紹使用「迷你四驅車」做為電擊音效的素材。不過，說不定也可以用其他有馬達的機器，例如電鑽之類的道具來試試看，好像也會很有趣。

電腦

生活

人・動物

戰鬥

其他

15

kin一！
製作「凍結成冰的音效」

　　幻想類型的角色扮演遊戲，或是擁有魔法世界觀的作品中，有時候可以看到角色使出水系魔法，"kin一！"的一聲就把東西給凍結了。

♬ 瞬間結凍的魔法音效

　　雖然有點危險，不過這個「瞬間結凍的音效」可以用玻璃破掉的聲音做出來。

　　在音效製作過程中，要是不小心受傷就糟糕了。所以，也會一併詳細介紹錄音時需要注意的地方。

■準備道具

　　需要準備的物品有：

- 一些啤酒瓶
- 護目鏡
- 鐵鎚
- 不同種類的麥克風
- 耳機

　　關於「啤酒瓶」，也可以用「玻璃片」、「果汁的玻璃瓶」或「有點缺損、已經沒在使用的玻璃杯」等來替代。

粉碎玻璃瓶之前的準備

■注意事項

●一定要戴「護目鏡」

首先，開始收音之前一定要先戴上護目鏡。

等一下用鐵鎚擊碎「啤酒瓶」時，玻璃碎片會噴散得比想像中更誇張，所以一定要保護好雙眼。

其實這次我在做示範收音的時候，雖然拜護目鏡所賜保護了眼睛，但是一不小心還是劃傷了手。所以收音時的穿著，要選擇能夠盡量包覆住全身肌膚的服裝，一定要確實地保護好身體。「護目鏡」可以在百元商店買到。

●用多支麥克風收音

接下來，要在收音現場架設多支麥克風。

「啤酒瓶」一旦打破就沒辦法再回到原來的狀態，要收錄到同樣的聲音是不可能的。

> 「收到的音量太大，聲音都破了！」
> 「竟然沒按到錄音鍵！」
> 「唉，應該要用別的麥克風來收音才對！」

為了避免類似以上的失敗，在錄音前就要確實做好萬全的準備！

在這裡我設置了 ZOOM 的「H6」、「H2n」還有 SHURE 的「SM57」共三種麥克風來收音。

由於 ZOOM 的「H6」在錄音時，不只是可以保存原來收到的聲音，還可以同時自動產生一個抑制音量的副本檔案。如果手上的錄音器材有類似的副本檔案功能，請一定要好好地善加利用，為只有一次機會的錄音做好準備。

■收音

準備好了就開始收音了。

確認各個麥克風的錄音開關之後，就拿起你的鐵鎚氣勢萬鈞地摧毀玻璃瓶吧！

玻璃瓶粉碎之後的樣子

♫ 擊碎玻璃瓶的聲音

■加工素材

收到的聲音就是單純的玻璃破碎聲。所以，現在要來對素材進行加工，讓聲音呈現出「釋音」跟「華麗感」。

要進行的加工手續，只有掛上「殘響效果」這一個步驟而已。不過，想在這裡介紹一個我個人非常推薦的插件（有demo版）。

http://www.valhalladsp.com/valhallashimmer

「valhallashimmer」是一個殘響效果器，特徵是具有強烈的透明感，以及延伸的空間感，也可以變化殘響的音高，或是加上回授（feedback）之類的效果。如果想要對聲音做一些比較誇張的加工，非常推薦使用這個效果器。

範本使用「valhallashimmer」效果器的設定參數如下：

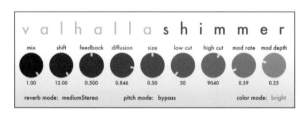

「valhallashimmer」設定畫面

玻璃破碎的聲音，經過「valhallashimmer」效果器之後，產生如下戲劇化的聲音：

♬ 加工之後的玻璃破碎聲

做出了好像瞬間就把水結凍成一個大冰柱那樣的聲音了。

以這個音效為基礎，可以改變音效的音高，或是和其他的素材組合，就可以做出各式各樣不同版本的結凍音效。

♬ 瞬間結凍的魔法音效

> **One Point**　如同本節所示範的，嘗試利用插件讓素材聲音產生劇烈變化的技巧，也許也是一個音效製作的訣竅。如果電腦裡有一些比較不一樣的插件，也請多加嘗試應用，聽聽看能做出什麼樣的聲音效果。

16

咻～～！
製作「飛彈飛出去的聲音」

電腦

戰爭題材的影片或是戰鬥類的動作片中，如果看到飛彈發射的場景，都會聽到 "咻～～！" 的聲音伴隨而來。這個聲音，可以讓我們感覺到飛彈發射的速度感。

生活

🎵 飛彈飛出去的聲音

如果只聽到這個聲音，其實很難理解這是一個什麼聲音。不過，如果把這個聲音跟發射飛彈時會發出的「砰！」的聲音組合在一起，就可以鮮明地呈現出發射飛彈的畫面。

人‧動物

■使用車輛行走的聲音

製作「飛彈飛出去的音效」，要準備的素材是「車輛經過的聲音」。

想要收錄的聲音，是只有一輛汽車經過的聲音。在人煙稀少的道路可以輕易地完成收音；大馬路上有很多車輛來來去去，並不適合這次準備素材的收音工作。

如果非得要去附近的大馬路收音，選擇夜深人靜的時候是一個好方法。

戰鬥

晚上的道路

其他

🎵 晚上收錄到的汽車經過聲

這是在附近的馬路收錄的汽車經過聲，要以這個聲音做為音效素材。

這個範本使用的手持錄音機是 ZOOM 公司的「H2n」。

■加工聲音

●拉高素材的音高

首先，要把「汽車經過聲」的音高拉高，讓聲音呈現出速度很快的尖銳印象。

需要一邊感覺聲音呈現出的速度感，一邊調整素材音高改變的程度。

在這個步驟，即使把素材的音高拉高，也要盡量保持素材的時間長度。

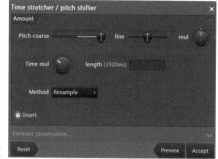

音高設定

🎵 拉高音高後的汽車經過聲

●使用「flanger效果」

接下來，要掛上「flanger 效果」讓聲音增添扭曲感。

使用「flanger 效果」，可以讓聲音產生 "啾～啾～" 的扭曲感覺，非常適合用來做出像是「都卜勒效應」之類的效果。想要呈現出聲音的速度感時，「flanger 效果」也是一個很好用的工具。

flanger 效果設定

「flanger 效果」中比較重要的設定參數是「depth」以及「rate」。

這裡示範的「flanger 效果」設定參數，會讓聲音的音高以及速度產生些微搖

電
腦

晃。大家可以依照自己想做出的聲音感覺，嘗試調整「flanger 效果」的設定參
數。

(♫)掛上flanger效果後的汽車經過聲

生
活

●使用「延遲效果」控制音效的長度

然後，要利用「延遲效果」拉長素材的時間長度。

如果把素材的音高拉高，會讓素材的時間長度變短，也可以在這個步驟，用
「延遲效果」把素材的時間長
度補回來。

延遲效果設定

進行這個步驟的重點是，使用「CUT」功能。

在「Fruity delay」效果器中有一個叫作「CUT」的功能，在聲音不斷反覆的
過程之中，高頻的部分會逐漸消失。可以讓聲音產生「去了遠方」的效果。

這次要製作的飛彈飛出去的音效，剛好完全符合聲音遠去的感覺。所以，就
使用這個「CUT」功能延長音效的聲音吧。

人
·
動
物

(♫)飛彈飛出去的聲音

現在製作出飛彈飛出去的聲音了。連音效的「釋音」也自然地呈現出來了。

把完成的「飛彈飛出去聲音」，跟「發射飛彈的聲音」以及「爆炸的聲音」
混和在一起，就可以鮮明地描寫出飛彈發射的畫面。

戰
鬥

(♫)混和了「飛彈發射聲音」跟「爆炸聲音」的音效範本

有了"咻～～！"的聲音，可以強調出飛彈發射的速度，也可以讓視聽者感
覺到飛彈與爆炸地點之間的距離。

One Point　類似「飛彈飛出去的聲音」這種單聽好像不知道有什麼用的音效，如果
搭配其他聲音一起演出，就可以提高音效的表現力。

其
他

17 轟隆隆！
製作「移動石頭門的聲音」

洞窟探險或遺跡尋寶之類的作品，很常可以看到寶藏所在之處被石頭門封印起來的情節。當發現者嘗試推移石頭門的時候，會聽到畫面傳來一陣陣 "轟隆隆！" 的聲音，感覺那個石頭門很重直到石頭門最後終於被推開。

(♫ 推開石頭門的聲音)

製作這個音效的重點是「摩擦的聲音」。要利用某兩個道具發出摩擦的聲音。

這兩個道具分別是「園藝造景石頭」以及「塑膠盒」。

■準備工作

需要準備的道具有：

- 塑膠盒（至少要有 A4 大小）
- 石頭（一袋）

塑膠盒和園藝造景石頭

雖然本書示範只使用 A4 大小的盒子，但使用的塑膠盒愈大，做出來的聲音就愈有重量。

然後如上圖所示，要把石頭鋪成長條形，做出一條可以讓塑膠盒在上面滾動的石頭道路。

　　準備工作完成之後，把「塑膠盒」放在鋪好的石頭道路上，一面用身體的重量壓在塑膠盒上一面滾動塑膠盒。

（♪）滾動塑膠盒的聲音

　　會以上面的這個範本聲音做為素材來製作音效。

■加工聲音

●讓素材展現出「立體感」

　　從錄了好幾次的聲音檔案之中，選出兩個聲音做為素材。然後，使用「左右相位」的功能分別擺在左邊及右邊，讓製作出來的聲音變得「立體」。

（♪）用左右相位把兩個素材分別擺到兩旁後的聲音

　　用「左右相位」把素材擺到兩旁之後，可以讓視聽者感覺到聲音的寬廣度，成功地表現出石頭門的大小及重量。

●用「音量曲線」表現聲音的動態（dynamics）

　　接下來，要使用「音量曲線」把素材的音量設定成逐漸增加。

　　跟一直維持在相同音量大小的音效相比，漸大聲的音效，會更加強調出「壓迫感」及「期待升高」的感覺，可以呈現出具有張力的表演。

　　設定音量的要訣是，要保留素材一開始的「起音」，再讓之後的音量逐漸增強，這樣就可以強調出「石頭門開始移動的瞬間」。

使用「音量曲線」做出緊張感

（♪）使用「音量曲線」修改後的素材聲音

●利用「音量淡出」做出「石頭門被推開時的起音」

　　現在要來製作「石頭門最後終於被推開」那瞬間的「起音」。

　　這裡要使用的是一開始滾動塑膠盒收到的「摩擦聲」。把這個素材的音量設定成音量淡出。

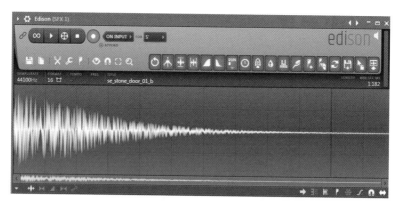

利用音量淡出做出石頭門最後終於被推開時的起音

（♪）利用音量淡出做出石頭門最後終於被推開時的起音

　　把剛剛完成的石頭門打開時的「起音」跟「摩擦聲」組合在一起，就可以呈現出石頭門被慢慢地推移，最後 "空隆！" 一聲終於被推開的畫面。

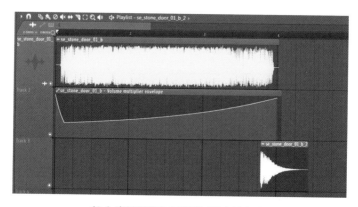

組合摩擦聲跟石頭門打開時的起音

（♪）組合摩擦聲跟石頭門打開時的起音

電腦

●用「等化器」凸顯出音效的低頻

　　最後，要用「等化器」增強音效的低頻，讓音效呈現出「重量感」及「魄力」。

　　削掉音效的高頻，然後增強 100 赫茲附近的頻率，這樣能增加音效的重量感。

生活

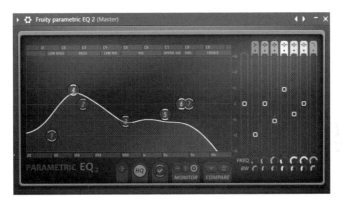

用「等化器」凸顯出音效的低頻

人・動物

（♪ 推開石頭門的聲音）

戰鬥

One Point 　　降低這個「石頭門音效」的音高，也可以用來表現岩石滾落的場景。
　　此外，使用的塑膠盒尺寸大小，以及是否有蓋上盒蓋，都會影響製作出來的聲音音色。收音時請多加嘗試各種組合，直到做出符合畫面的目標聲音為止。

其他

18

噗嗤一！
製作「血音效」

　　如果想要在作品中營造出怪誕的氛圍，「血」的表演是不可或缺的要素。音效也要配合畫面，極盡所能地表現出令人印象深刻的痛楚感。

> ♫ 組合血音效與刀音效表現斬殺畫面

　　像範本這樣的「血音效」，可以有效地呈現出痛楚感。不過，由於這種聲音絕對不會太悅耳，使用音效的時候一定要特別小心，不要讓視聽者過度地感覺不舒服。

　　即使有流血場景，根據作品種類不同，「血音效」出現頻率也不盡相同，請一定要注意「血音效」的使用時機。

■準備工作

●利用富含水分的東西來製作音效素材

　　捏爆富含水分的東西，發出來的聲音非常適合用來表現流血的感覺。

　　例如：

- 衛生紙揉成團狀之後弄濕，放在掌心中，用力地握緊。
- 把濕抹布或毛巾抓在手中，用力地握緊。
- 橘子的皮剝好之後，分成一半，放在掌心中用力地捏爆。

　　以上方法之中，我特別推薦捏爆「橘子」的聲音。

　　雖然這樣浪費食物有點不好意思，不過對於表現出「捏緊爆汁」的感覺，用「橘子」做出來的效果實在是非常好。

　　為了讓作品有好音效可以搭配，趕緊把橘子剝一剝一起來豪爽地捏爆橘子吧！

橘子

　　如果就這樣捏爆橘子，橘子汁一定會滴得到處都是。在這裡提醒一下，在收音現場記得要先鋪好報紙和毛巾。

　　鋪報紙和毛巾的時候要特別注意，要把毛巾鋪在報紙的上面，避免收音時收到多餘的"滴滴答答"聲。

♬ 捏爆橘子的聲音

●搖晃寶特瓶

　　如果想要用聲音表現出「血到處亂噴的樣子」，這時候使用「寶特瓶」來做音效素材，就可以達到預期的效果。

　　在寶特瓶中倒入少量的水，配合想要製作出的畫面，試著搖晃寶特瓶，聽聽看會發出什麼樣的聲音。

　　「噗嗤——！」

　　做出噴血的聲音了。

♬ 搖晃寶特瓶的聲音

　　「搖晃寶特瓶的聲音」跟「捏爆橘子的聲音」一起使用，可以增強作品的殘虐程度。

■組合各式各樣的音效

　　把「血音效」跟「刀的斬殺攻擊聲」、「敲擊聲」或是「摧毀蔬菜的聲音」等其他音效組合在一起使用，可以鮮活地呈現出「痛楚以及殘虐感」。

♬ 組合血音效跟刀音效表現出斬殺畫面

♬ 組合血音效跟敲擊聲表現出痛楚感

♬ 組合血音效跟碾碎蔬菜的聲音表現出恐怖感

電腦

生活

人・動物

戰鬥

其他

中日英文對照表暨索引

中文	日文	英文	頁數
ADSR 波封	ADSR エンベロープ	ADSR envelope	9
distortion	ディストーション	distortion	42,71
DTM 軟體／電腦音樂軟體	DTM ソフト	Desk Top Music（DTM）	20
flanger 效果	フランジャー		118
MS 立體聲指向型麥克風	MS ステレオガンマイク	MS stereo gun microphone	15
overdrive	オーバードライブ	overdrive	42
三劃			
小鼓	スネアドラム	snare drum	108
四劃			
反轉	逆再生	reverse	9
手持錄音機	ハンディレコーダー	handy recorder	13
五劃			
左右相位	パン	pan	35
左右相位	パンニング	panning	94
白噪音	ホワイトノイズ	white noise	31
六劃			
共鳴	レゾナンス		32,50
合成器	シンセサイザー	synthesizer	10
同步錄音	リアルタイム録音	real time record	38
回授	フィードバック	feedback	116
自動琶音器	アルペジエーター	arpeggiator	50
自動錄音	オートレコード	auto record	13
低通濾波器	ローパスフィルター	low-pass filter	34
低頻振盪器	LFO	low-frequency oscillator（LFO）	25
七劃			
改變音高	ピッチ変化		46
八劃			
取樣機	サンプラー	sampler	9
延遲	ディレイ	delay	9,23
波封	エンベロープ	envelope	10
波封參數	ボリューム・エンベロープ		53
限制器	リミッター	limiter	13
九劃			
指向型麥克風	ガンマイク	gun microphone	15
相位偏移效果	フェイザー	phaser	55
音分	セント	cent	52
音高	ピッチ	pitch	25
音高曲線	ピッチカーブ	pitch curve	25
音量曲線	ボリューム・カーブ		57
音量淡入	フェードイン	fade in	9
音量淡出	フェードアウト	fade out	9

中文	日文	英文	頁數
音量標準化	ノーマライズ	normalize	9,106
迴音	エコー	echo	23
都卜勒效應	ドップラー効果	Doppler effect	65
十劃			
振盪器	オシレーター	oscillator（OSC）	10
時值	デュレーション	duration	42
時間伸縮	タイムストレッチング	time stretching	9
衰減	減衰	decay	11
起音	アタック	attack	37
十一劃			
動圈式麥克風	ダイナミック・マイク	dynamic microphone	69
動態	ダイナミクス	dynamics	121
十二劃			
單聲道指向型麥克風	モノラルガンマイク	mono gun microphone	15
插件	プラグイン	plug-in	65
殘響／殘響效果器	残響音／リバーブ	reverb	40
琶音	アルペジオ	arpeggio	9
等化器	イコライザー	equalizer	54
虛擬電源	ファンタム電源	phantom power	15
十三劃			
電容式麥克風	コンデンサーマイク	condenser microphone	15
預先錄音	プリレコード	pre record	13
十四劃			
監聽耳機	モニターヘッドフォン		17
十五劃			
數位音訊工作站	DAW	Digital Audio Workstation（DAW）	8
震盪器	ビブラスラップ	vibraslap	57
十六劃			
噪音分析	ノイズ・プロファイリング	noise profiling	11
操作雜音	ハンドリング・ノイズ		17
頻率分布圖	周波数分布図		90
十七劃			
壓縮器	コンプ	compressor	13
十八劃			
擷取素材	トリミング	trimming	106
濾波	フィルターカット		9
濾波器	フィルター	filter	32
二十劃			
釋音	余韻	release	11
二十一劃			
響弦	スナッピー	snare	109

國家圖書館出版品預行編目資料

圖解音效入門 / 小川哲弘 著;賴佩怡 譯 .-- 初版 .--
　臺北市:易博士文化,城邦文化出版:
　家庭傳媒城邦分公司發行, 2020.09
　　面;　公分
　譯自:サウンドエフェクトの作り方
　ISBN 978-986-480-126-8 (平裝)
　1. 電腦音樂　2. 音效　3. 電腦軟體　4. 收音　5. 錄音
　917.7029　　　　　　　　　　　　　　 109012302

DA2015

圖解音效入門

原 　書 　書 　名／サウンドエフェクトの作り方
原 　出 　版 　社／工學社
作 　　　　　者／小川哲弘
譯 　　　　　者／賴佩怡
選 　　書 　　人／黃婉玉
責 　任 　編 　輯／黃婉玉

業 　務 　經 　理／羅越華
總 　　編 　　輯／蕭麗媛
視 　覺 　總 　監／陳栩椿
發 　　行 　　人／何飛鵬
出 　　　　　版／易博士文化
　　　　　　　　城邦事業股份有限公司
　　　　　　　　台北市中山區民生東路二段 141 號 8 樓
　　　　　　　　電話:(02) 2500-7008 傳真:(02) 2502-7676
　　　　　　　　E-mail:ct_easybooks@hmg.com.tw
發 　　　　　行／英屬蓋曼群島商家庭傳媒股份有限公司城邦分公司
　　　　　　　　台北市中山區民生東路二段 141 號 11 樓
　　　　　　　　書虫客服服務專線:(02)2500-7718・(02)2500-7719
　　　　　　　　服務時間:週一至週五 09:30-12:00・13:30-17:00
　　　　　　　　24 小時傳真服務:(02)2500-1990・(02)2500-1991
　　　　　　　　讀者服務信箱信箱:service@readingclub.com.tw
　　　　　　　　劃撥帳號:19863813
　　　　　　　　戶名:書虫股份有限公司
香 港 發 行 所／城邦 (香港) 出版集團有限公司
　　　　　　　　香港灣仔駱克道 193 號東超商業中心 1 樓
　　　　　　　　電話:(852) 2508-6231　　傳真:(852) 2578-9337
　　　　　　　　E-mail:hkcite@biznetvigator.com
馬 新 發 行 所／城邦 (馬新) 出版集團【Cité (M) Sdn. Bhd.】
　　　　　　　　41, Jalan Radin Anum, Bandar Baru Sri Petaling,
　　　　　　　　57000 Kuala Lumpur, Malaysia
　　　　　　　　電話:(603)9057-8822　　傳真:(603) 9057-6622
　　　　　　　　Email:cite@cite.com.my
美 　術 　編 　輯／新鑫電腦排版工作室
封 　面 　構 　成／簡至成
製 　版 　印 　刷／卡樂彩色製版印刷有限公司

2020年9月15日 初版1刷
ISBN　978-986-480-126-8

定價 550　HK $ 183

城邦讀書花園
www.cite.com.tw